U0020452

從一到一

工，是一種淬鍊的過程，
一，則是對於設計的初心。

工一設計 ONE WORK DESIGN

目錄

推薦序

80 年代是台灣室內設計關鍵性起點,隨著房地產景氣及工商業興盛開始飛快的發展,當時從海外學成歸國的學院派老師們,成了室內設計產業向前大步邁進的強大動力,這些當年亮眼的建築與室內設計「新銳」們憑藉著優秀的學識及國際觀,打開自身知名度,並帶領當時中原、實踐等室內空間設計專業系所陸續成立,每人一片天空的開展台灣室內設計進入專業化時代的另一個起點。

敝人有幸成為 90 年代的入門者,經歷這艱辛卻充滿挑戰的十年,2002 年 6 月離開大師羽下也將展開自己創業的起點,很榮幸接受了當時擔任漂亮家居主編——寶姐的訪問,忐忑的我對於世代有著一個自省的觀察,我訂的受訪題目即為「迎接室內設計團隊品牌形象的來臨」,並非我有多大的遠見,而是台灣室內設計教育日趨成熟,但執行設計的階段性開始出現新的變化,銜接執行與整合工作是全方位設計團隊的考驗,合縱連橫的品牌形象才是未來新世代的主流。

工一的正行、豐祥及丕宇 6 年前便在 TID 獎項當中躍躍欲試,那是他們創業的開始,三個人、三十而立不忘初衷的「工一精神」,設計對他們來說是美好且專注的熱情,「獨特」是設計人的本質,在書中提到「看見相異處的優點,互相學習」亦是設計人不易達到的默契,相同的產業有著不相似的設計思維,跨領域、跨越彼此才能成功建立設計品牌,相信也是他們 6 年來相互砥礪的根基。

35 歲前他們一起拿到得來不易的 TID 新銳設計師獎,今年集結一路上互補學習的心得出書,看到他們說:「接受彼此的不同,才能看見更大的天空」,我想這正是三位工一團隊無畏無懼,面對未來無限潛能的重要信念吧!

台灣 CSID 室內設計協會理事長——趙璽

台灣室內設計的質變發生於 1990 年前後。以台北為中心，由一群海外返回的建築人，將新美學、材料及理論觀，橫移至室內設計所發展出的新空間美學運動。不只形塑都市公共公間的新風貌，蘊釀了新興中產階級的新空間美學觀，更深深地影響後至年輕設計師的設計思惟及風格形式。

《漂亮家居》圖書部在 2002 年推出新銳設計師書系，便鎖定 1990 年代新空間美學推動者，包含當時由西方返回台灣的建築專業者，以及表現也毫不遜色的本土設計人，透過採訪報導形式，梳理其美學專業養成背景及個人生活哲思，並以作品呈現其設計思考及論述，轉化作文字，陸續出版了《舉手關於空間我有意見》、《大宅》等書。2015 年再成立 Master Class 書系，整理 1990年後回國的海歸空間設計者如陸希傑、連浩延等，探索本土設計論述的過程及結果，出版了《空間設計要思考的是：》及《舉重若輕》等書。並著手探討台灣首批數位化及在新空間美學觀養成的 80 後設計師學習開業歷程及觀察思考並將其轉化成為文字。繼 2016 及 2019 年出版了邵唯晏所著作的《當代建築的逆襲》、《設計・未來・超智人》，編輯部於 2021 年重磅出版了台灣 80 後代表性設計團隊─工一設計的《從一到一》。

2014 年由王正行、袁丕宇及張豐祥所創立的工一設計，絕對不是台灣 80 後設計師所創的第一家設計公司，更非第一家合夥的設計事務所，但卻是一出場就引起了產業關注的設計品牌。除了因為各自前東家本來就是產業備受矚目的設計公司，更重要是三人本身設計能量加乘後所產生的強大設計力道，以及其深厚的信任基礎、互相補位的性格及理性兼具感性的合夥經營模式，形成獨特的競合設計團隊，讓工一設計可以迅速在產業嶄露頭角。

回想工一設計剛創立時，小白（王正行）曾問如何才能走出工一自己的路。「去前老闆的風格啊！」記得當時小白是這樣回我的：「可是那已是我設計的骨和血啊！」，「骨和血無法打掉，那就再造啊！」我說。一路看著工一設計的成長，不只走出自己的路更成為華人 90 及 00 後年輕設計人學習的指標。2020 年在工一設計成軍五週年之際提出出版的邀請，請他們梳理自己創業及設計的思考。本以為以三人繁忙的程度，不知何年何月能出版。哈！還好在 Emma、Tina 及負責本書的副總編輯宜倩的協助及緊盯進度之下如期出版，當然，更感謝三位作者─小白、小宇、阿祥全力配合，因為分享，得到更多！

漂亮家居總編輯─張麗寶

作者序

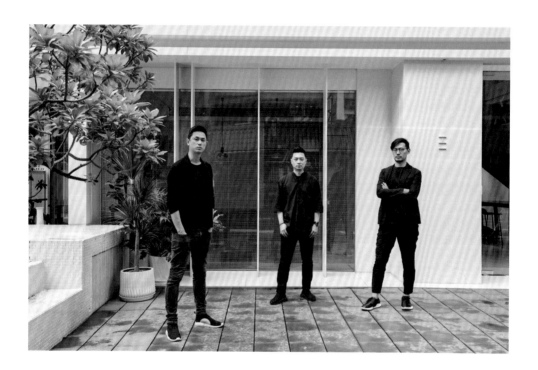

我一直認為能做設計、創作類的工作是一件非常幸運的事，特別是室內設計這是我覺得世上最好的工作之一，為什麼呢？我們看看其他行業，像律師、醫師、或是各行各業，工作過程一樣都是充實且必須面對極大壓力的，室內設計也不外乎，但是因為業態的關係，我們在每個案子結束所看到的畫面都是美好的，或是說如果你從一個案子開始、過程到結束都貫注你的熱情，遇到問題就正面的去修正，那結果想必也是你心中所喜愛的。案子總是一個接一個，不論內容如何，執業時間久了，總會如馬拉松一般找出最適合自己的節奏，人總是會因為一些事物感動或是成長，所見所聞、每個經歷都會讓內在不同也會影響你的一舉一動，一直保持著吸收，這些都會是設計充實、成長的養分，讓我們在每個項目執行的當下做出最好的決定，為客戶做出最適當的決策，也讓我們能在創作路上，持續因為美好而產生熱情。

在我剛進入職場時，一位幫助我很多的前輩跟我說：想要得到人家的幫助，很簡單，你就把你最好的分享出去，本質學能及專業是要靠自己，但是一個良好的交流及開放的心才是能讓彼此更好甚至於群體受益最好的方式，這本書集合阿祥、小宇和我在室內設計這些年來的經驗及心得，在整理的過程中自己也學習受益不少，如果能讓大家有些收獲那一定是我們最開心的事了，期待大家能一起多多交流分享，讓我們身處的業界環境變的更好！

2021。除了我們第一本書於六月誕生以外，我親愛的第二個孩子 Q 比也在今年三月底出生到這個世上，此書編寫採訪將近一年也差不多一個孕期，這兩件美好的事從過程到結果，必定讓我一生難忘。

工一設計──王正行（小白）

怎樣的人生才有意義？可能不一定有答案，但至少能投入在一件事情上面，這事情是你願意花時間去鑽研與投入且在這過程中尋找，而(室內)設計正是我找尋答案的一個媒介。

設計是一面鏡子，是一種人生觀的哲理，它會直接或間接的反應在所設計的物體上，作品的深度會隨著你的成長與看待世界的方式而有所不同，我們都需要在生活上耐心培養自己的心智，養成一套屬於自己的生活哲理。

這本書則是一面鏡子，它紀錄我們從業過程中成長的點滴，這過程中就像在一片森林裡奔跑而我們很努力的在尋找出口與答案，藉由這個出書機會我們稍喘口氣把視線拉高俯瞰一下這座森林，把我們走過的痕跡稍做審視同時也釐清未來的道路，在整理這些創作的過程中我們也更理解自己的作品且以更有方法的方式呈現，很開心能透過這本書分享我們的經驗，希望對大家也能有所收穫。

最後謝謝漂亮家居的協助能有機會與大家分享，未來我們也將不斷的練習累積繼續往前奔跑。

工一設計──張豐祥（阿祥）

室內設計這個工作是美好的，一直以來都是打從心底這樣覺得。

即使把喜歡的事情當成工作，有時候會變得不是那麼純粹，但本質與初衷沒有變，熱情就會持續存在。一直以來就是抱持著這種想法一路做到現在，工一設計的誕生與成長也是如此的自然而然。

時間真的過得很快，一轉眼工一設計也已經成立六年了，也趁著製作這本書的過程中回憶起了很多事，有看到許多從前的單純與美好，也想起了很多做案子時的困難與辛酸。這一切都像看書翻頁一樣快，輕薄如紙，但也扎扎實實地累積成一本厚厚的書。我想設計的旅途也是如此吧！很多困難當下需要我們去解決、去面對，過了關後就成為一篇篇茶餘飯後的小故事，一個個小故事累積起來，就成為你豐富的履歷。看著自己的履歷越來越厚，越來越多故事可以分享，不是一件很值得快樂的事嗎？

時間會一直走，我們三個也不會再是大家眼中的新銳設計師。我們也從「年輕」的設計師，慢慢變成「中年」的設計師。這六年來自己也成熟了很多，不管是心態還是身材（笑），也很感謝我的兩位夥伴，一直以來我們都用一種神奇的默契持續的互相影響與成長。期待未來的好幾年，我們再一起互相拉扯，然後互相擁抱，繼續增加我們的人生履歷。

當然更重要的是要一直記得，室內設計是一件很美好的事。

工一設計──袁丕宇（小宇）

ONE WORK DESIGN

CHAPTER 1

萬丈高樓平地起：工一起點

一頓飯，三個朋友，工作之餘聚在一起聊起創業，
沒有設想太多合夥可能發生的問題，
衝著彼此熱愛設計，就這樣開始了。

面對設計，從零到一的初心不變

初心不容易。但設計如果無法抱持這顆心，熱忱無法延續。所以用最簡單筆畫命名，提醒著「簡單」才能不忘初衷。創業第一年走到現在，每一次看到「工一」兩字，心底都被提醒著，就算再累再疲憊，都不能忘記心底深處對設計的喜愛。

很多人問，為什麼取名「工一設計」？

起因很簡單，「工」字筆畫數字是三，象徵我們三人；而「一」是初衷。「工一」代表希望以簡單的心保持熱情，不要繁複；這也象徵從零到一的歷程，累積經驗和想法後，突破現況，邁向創業的道路，並不簡單，但對我們來說是一條必走的路，也期許自己不斷保持創意，走在這條「不忘初心」的道路上。

但簡單也是最難的，因為要懂得「捨」。

我們分別是高中同學和大學同學，唯一共同點就是對繪圖有興趣，在彼此交集還不多的時候，卻在各自的生命軌道走向設計這條路：或許是從小看著父親從事工程工作而繪圖，也或許是大學時因為學舞台設計而繪圖，抑或是看著機械工程圖，在有製圖桌的環境中長大……從學校畢業後，不約而同走向室內設計領域。

　　對比的設計脈絡衝撞彼此靈感和想法，思維打開了侷限，用更從容態度看待本質。

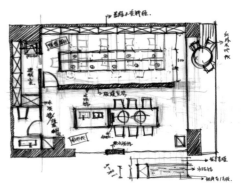

租下拖了三個月，終於約出來談辦公室設計圖，當天只有阿祥帶著草圖來，另外兩人臨場發揮，三人第一次在「公事上」感受彼此的行事作風。

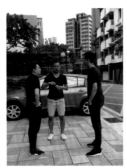

確定承租大直辦公室當天，
三人合照。

剛畢業的時候，有一腔熱血，像海綿般拚命吸收知識和經驗，只有奠定穩固基礎才能把設計做好，但當人生越過 30 歲，好像該進入下個階段。當時彼此是同業，偶爾會去看對方工地，從案場施工最能看出一名設計師的用心和功力，因為設計都藏在細節裡，漸漸發現彼此設計理念相近。

三十而立，走上創業這條路

小白是三人最初的交集。有一天約了一個三人飯局，聊著聊著講到是否要一起創業？大家都覺得不錯，就這樣有了工一設計。看似隨意的背後，是多年來對彼此的觀察：阿祥待過的設計公司著重實驗精神，所以他喜歡去尋訪和探究材質的使用方式，啟動和空間更多對話，而小白和小宇剛好在同一間公司，著重理性和條理的設計手法，讓繁複工序以簡練完美的視覺比例呈現，彼此互補。

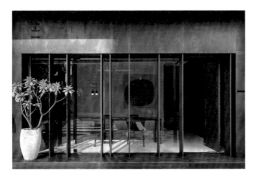

完成後的大直辦公室外觀。

相同產業，有著不相似設計思維，反而打開對設計的想像。即使到現在，我們都是獨立操作設計案，一起合作的機會不多，原因是來自於公司辦公室是我們共同規劃設計的經驗。

說是共同規劃，其實是 3 個人各出一個平面圖，用比圖方式來決定要用誰的平面。最早的辦公室在大直，當時選擇小白畫的平面圖，那一次的合作很真實看見彼此的相似與相距。

像動線配置上，小白規劃一入門是大會議桌，公共區域擺在後方，阿祥原本不太習慣，後來漸漸覺得以小空間來說，利用上確實相對靈活。雖然平面圖選擇了小白畫的，空間立面則是阿祥負責，運用紅磚、水泥、夾板、鐵件。夾板做成的桌面，一開始嚇到小白和小宇，因為過往設計經驗，這種會被定義為未完成板料，卻被用在實品上，當下只有一個疑問：「這樣午睡要怎麼睡？直接趴在桌面上嗎？這已經完工了嗎？」

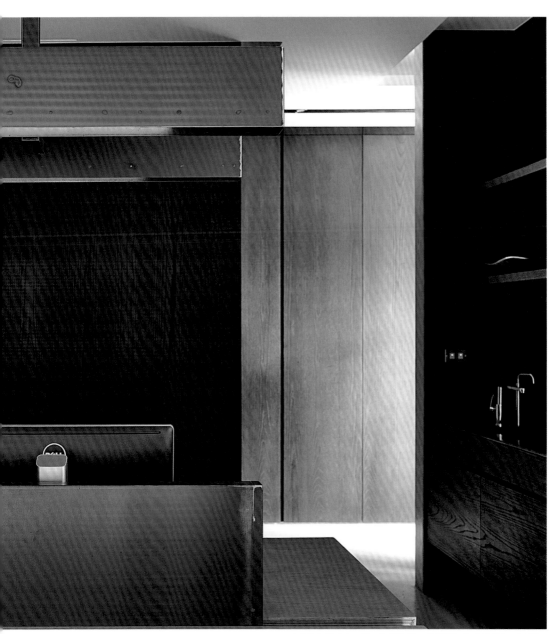

設計大直辦公室，讓一起創業的三人更了解彼此的「點」在哪裡。

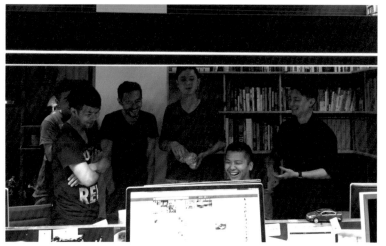

創業初期，時間很多，常能分享交流，還開過讀書會。

越來越有生活感的大直辦公室。

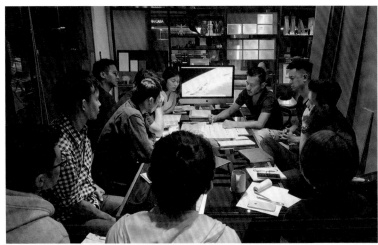

在大直全公司開會在一張會議桌就能坐得下。(請注意前方獎盃)

接受彼此的不同,才能看見更大的天空

不同思維脈絡創造不同空間語彙。喜歡簡單俐落的小白和小宇,慢慢感受到素材本身凸顯的具象意義,粗獷帶著細膩。而對阿祥來說,喜歡創新和不斷實驗素材使用手法的過程,也發現再精緻一點的設計,對業主來說或許是一種讓空間在創新之於,有著讓人安心的設計元素。

所以對我們來說,對比的設計脈絡反而衝撞彼此靈感和想法,思維打開了侷限,用更從容態度看待本質,更有熱忱面對創業這件事,或許也是如此,開業第一年我們拿下許多獎項。

很多人說我們第一年成績很漂亮,其實那都是多年來累積的基本功,加上彼此良性競爭下的產物,現在回頭看那一年,我們確實無畏無懼地面對著每一天。

工一設計就這樣從 2015 年起步,走到了 2021 年。

6 年過去,初心不變。

80 後設計人，要組什麼樣的公司？

「各做各的事，互不干擾，互相幫助，然後共組一間公司」這樣的合作模式是我們想要的。一起創業前，我們都歷練多年了，隨著經驗累積，對設計有很多想法和期待，但發揮空間有限，創業自然是勢在必行的決定，而這樣的合作模式也是我們想要的。

初期進入室內設計公司的時候，很有熱忱，但對很多東西不瞭解。

從繪製平面圖時什麼都想放進去，但預算不可能無限上綱，必須學會取捨；設計時的比例拿捏，如何才能用精準工法和建材呈現視覺美感？還有在工地監工時，每一個項目的施工該如何與師傅溝通？又該如何判斷施工狀況是否良好？

想要有發揮空間，就要承擔更大責任

初始的時候，一切就像練功夫，得先蹲好馬步再來談技法。熟練之後發現設計手法開始僵化。這裡說的僵化，並不是指偷懶或不動腦的設計一模一樣東西給業主，而是當對設計愈來愈有想法，未必和任職公司的思維吻合，於是無法盡情施展，漸漸的心裡會產生矛盾。但生命本身就是一場巨大矛盾，人活著就必須在與世界產生衝突時，學會面對和處理。

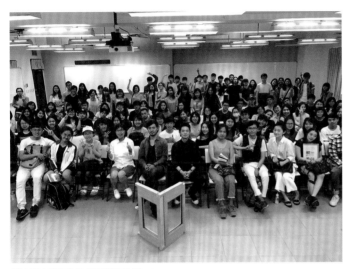

到中原大學室內設計系帶設計課。

研究材料。

和工班說明圖面設計。

京仕木地板展間。

在工廠測試「翻牆」展架。

只有自己能全權做主的時候，發揮空間才會大，但是當老闆要承擔的責任和壓力，也相對很大。當時如果妥協現實不想多承擔壓力，今天就沒有工一設計，但那時候的我們，就是不願意妥協。

很多人會問：「你們的合夥模式是什麼？」其實很簡單，我們各自接案，各組每個月上繳一定金額的收入做為行政管銷、公司營運的基礎，各組自行決定要請幾個人、各自管理。如果發現三方有某方狀態不平均，就開個會或一起吃個飯交流心得，協助調整。就像阿祥的空間實驗感很厲害，常常會做出具挑戰性的作品，也因此成本控管有時候稍顯失控，我們就會分享彼此控管成本的心得，但也會欣賞對方的冒險精神。

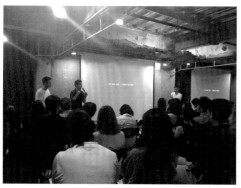

2016 年去歐洲看展回來自辦分享講座，扣除場租費用盈餘捐做公益。

尊重彼此，重視夥伴關係

為了促進彼此交流，我們做出的每一個案子，都會丟到公司共用資料夾裡，每個同事都可以從這個資料夾看到其他人做的空間，資料夾裡也完整紀錄施工期間每個階段空間照片。

尤其室內設計工作繁瑣，就像我們三個座位都在同一排，但一忙起來一週也碰不到幾次面。所以除了從照片看彼此工作進度，有空也會去參觀對方工地，從施工細節可以看出設計手法和功力，藉此督促保持進步心態，有時候想懶散看到對方的認真，就會緊張然後趕快調整自己。

所以很多人詢問我們的合夥模式，或想開一間什麼樣的設計公司？我們給的答案都很簡單，就是做自己想做的事，然後彼此協助和扶持。至於公司的制度或是盈虧計算，從一開始我們就讓事情簡單化。從各自接案的盈餘撥出金額，也不會計較接案量，短期來看本來就有起伏，但拉長時間其實是差不多的，當省去時間計較，就有更多心力能放在設計。

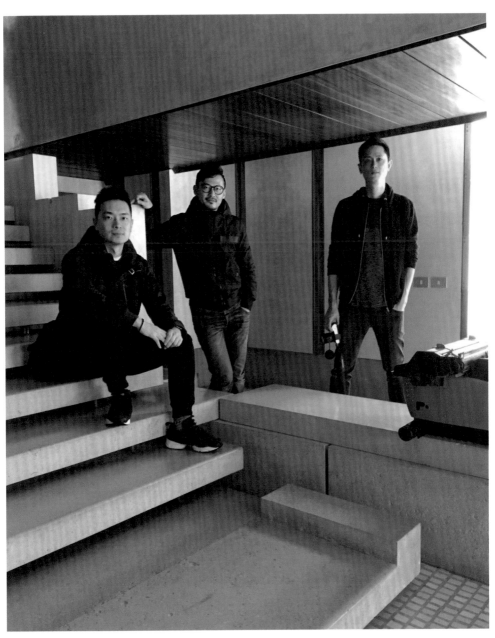

做設計也看設計，三人去參觀威尼斯打字機博物館。

優勢、劣勢、自我分析

有點像互補,更多的是互相欣賞。我們在彼
此身上,看到某些自己沒有的特質,讓原本
很主觀的思維,多了包容的空間和觀點,也
學習事物沒有絕對,只有如何思考和運用。

有聽過「三個臭皮匠,勝過一個諸葛亮」這句
俗語嗎?其實諸葛亮當時說的是「一人難敵三
人之智」。我們覺得如果決策時參考多方意見,
也許能從對方觀點看到自己忽略的角度,或許
可以避免武斷下決定導致的後果。

加上我們本來就互相欣賞,能夠一直在設計這
條路上努力,對這份工作有一定程度堅持,那
麼遇事就不容易逃避。當三個人都擁有不逃避
問題的特質,事情比較容易度過。

我們部分相似，大部分相異。但願意學習去看見相異處的特色，相似處則一起繼續努力。

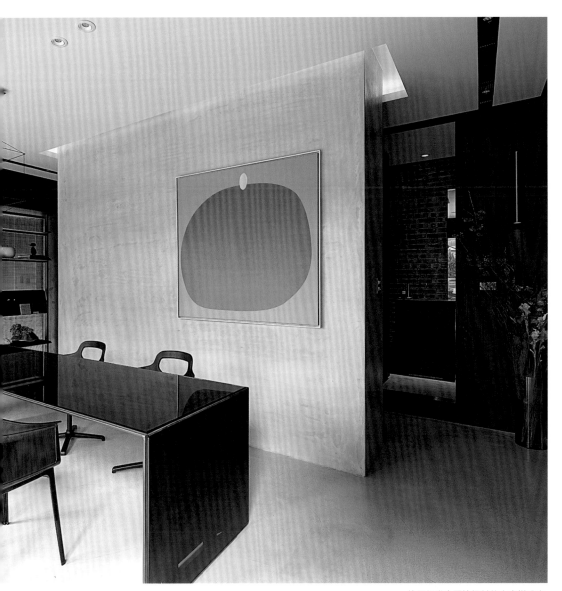

使用相當多原始裸材的大直辦公室。

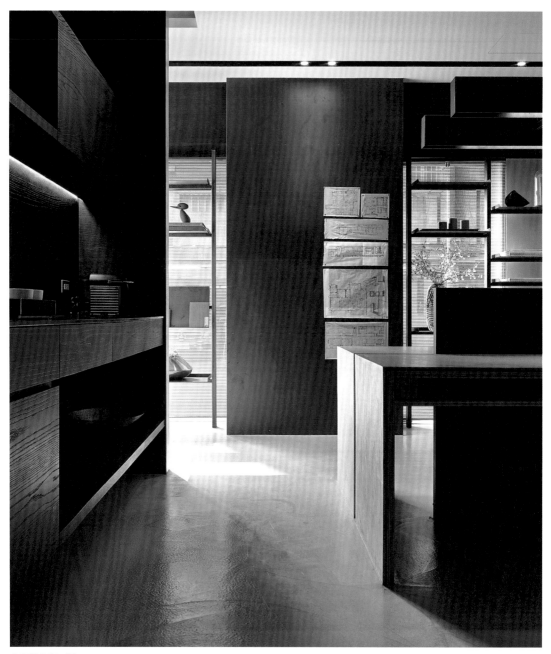

大直辦公室一隅。

沒有獨大心態，每個人都是平等的

剛好我們都抱持著這樣的想法，沒有非要明星光環或話語權這類偶像心態，就真的只是很單純想把設計做好，然後一起承擔創業可能遇到的波瀾。

在設計上，我們三個人的風格和喜好反而大相徑庭。或許小白或和小宇待過同一個公司，看似比較相像，細節處還是能發現設計思維上的脈絡各有看法，但在控制成本上，都比較能把持住理性；而阿祥本身喜歡挑戰實驗性質的材料或設計手法，常常有大膽創新的作品讓人驚豔，只是難免有時候比較控制不住自己的超出預算。

這樣的組合對我們三方來說，反而意外融洽。像阿祥這樣不由自主的設計熱情，激勵了小宇和小白，時不時要記得跨出理性的束縛，讓感性面多些釋放；對阿祥來說，雖然奔放的設計偶爾會讓裝修預算超出規劃，奔放的時候都很快樂，但看到損益表時可能才是痛苦的開始，於是小宇和小白的理性反而能產生督促，收斂感性，用理性思維規劃空間。

看見相異處的優點，互相學習

這是互補，更多的是互相欣賞。會從事設計工作的人，大多很主觀，自然我們也都是主觀的人，有自己的堅持才會走到今天。但也會警惕自己，放縱的專斷，可能會抹滅事物價值，甚至影響判斷失準，無法做出客觀決策。當世事無絕對，何不試著從不同角度看事情？即便思維不一樣，但或許能挖掘到事物另一面的美，同樣的，當我們始終否決，就永遠不會發現所謂的另一面美。簡單一點來說，就是不能因為不喜歡某建材，就否決建材本身特質。

空總建築展。

就像我們在大直的第一間辦公室，當阿祥把水泥和紅磚運用在空間中，習慣細
緻修飾完成面的小宇與小白相當不習慣，但又無法否認建材本身運用在空間裡，
確實用得很好。主觀的喜好與客觀的欣賞建材本質特性，是截然不同的思維，
決定了對事物的看法以及看待世界的寬容度，如果沒有一起創業，可能沒機會
發現這樣的視角。

也因此，雖然三人組合部分相似，大部分相異。但我們願意學習著去看見相異
處的特色，相似處則一起繼續努力，讓自己從絕對主觀，慢慢接納不同的思維，
敞開心胸欣賞、包容，更能在設計上激盪出不一樣火花。

最初的挑戰：創業第一年

第一年，我們給自己一個目標，所有案子都要拿去 TID 參賽或參加國外獎項。當每個案子都用參賽規格操作，每天光弄資料就忙的天昏地暗，到國外領獎很開心，但最值得興奮的，是三個人可以一起出國玩。

剛開始有個共同期望，就是所有花在大直辦公室的花費，比如空間裝修或桌椅設計，還有接到的案子，都拿去參展，以參展規格準備所有東西，像平面圖、3D 圖、設計概念、裝修過程的拍照紀錄……等等，這樣可以幫助我們用全力以赴心態面對事情。尤其對參加 TID 相當有熱情的小白，三不五時就會督導大家準備文件，逼近報名日期的時候還會檢查每一個人的文件準備狀況，就像一個嚴厲的考官，督促著大家。

預算有限的案子，就像玩腦力激盪

雖然開業第一年，還沒甚麼名氣，案子不多，現在想想那些小案子卻很有趣。尤其案主預算不多時，設計上需要花點巧思處理。舉例來說，冷氣機埋在天花板中，空間才乾淨，但預算不足只能用壁掛式時，就會想盡辦法隱沒壁掛冷氣的存在感，可能在表面上黑漆融入噴黑天花板中，或是空間坪數雖小但業主需求很多，卡在經費有限，又要滿足業主需求，就會絞盡腦汁。

> " 做設計真的是一件很好玩的事,初期的業主雖然預算都很有限, "
>
> 但設計就是為了解決需求而存在。

每天上班,我們就是看著彼此使盡全力做設計,好像玩腦力激盪一樣,在每個案子花費心力。那時候我們還會互相協助或合作活動設計案,像「翻牆」就是當時一起策劃,我們先做出模型來模擬實品,然後討論使用的五金配件及木作構造,遇到卡關的時候,雖然有點煩,那就互相調侃一下,再一起想辦法解決。

日子就這樣吵吵鬧鬧,沸沸騰騰過去了,然後,突然間我們拿到 TID 的 3 項入圍,2 個住宅類單層 TID 獎,1 個空間家具的金獎。一開始有點不可思議,但很感謝有過這段經歷,雖然累,但每個案子也因此被完整記錄,即使到現在,我們都還是用這樣的規格紀錄每個案子。

2015 TID AWARD。

2016 APIDA AWARD。

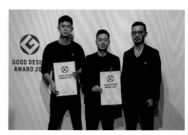

2017 GOOD DESIGN AWARD。

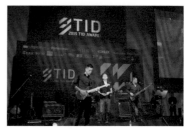

領獎兼看設計的海外行程。

小白在 2015 年 TID 設計師之夜表演。

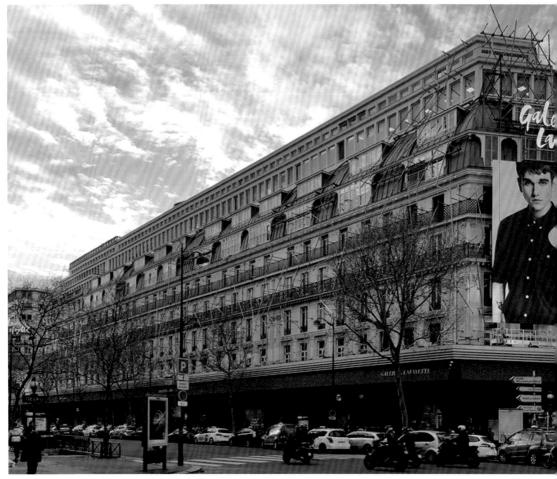

2015 年米蘭家具展之後順遊巴黎，參觀巴黎老佛爺百貨公司。

解決問題的過程，也是一種成長

做設計真的是一件很好玩的事，初期的業主雖然預算都很有限，但設計就是為了解決需求而存在。每個案子業主拿出來的錢，也都是他們辛苦賺來的。預算充足的案子固然可以將空間做到很精緻，但預算不足的案子，也可以用折衷方法來解決，而且在想辦法解決的過程，可能會跟師傅討論，無形中對工法或材質又多認識了一點，都助於運用在設計上。

但最開心的，應該是趁得獎可以一起出國玩。飛到得獎的國家領取獎項，趁機多逗留幾天，去看看當地的建築，透過吃喝玩樂參訪不同國家的人文環境，有時間也會安排參觀博物館或紀念館，感受異地藝術氛圍和美學。旅遊除了是一種放空，也是一種吸收新知的方式，對第一年創業的我們來說，可以累積更多設計能量。

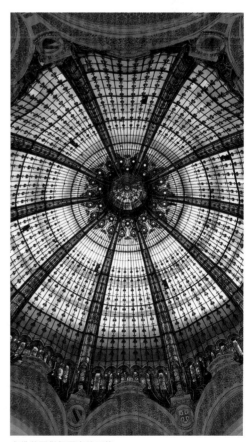

老佛爺百貨超厲害的天花。

ONE WORK DESIGN

勿忘初衷的設計：論述的核心

設計需要中心思想，才能形塑空間的完整。包浩斯就曾經明確表示過，設計的目的是「人」，唯有滿足人的需求，才是有意義的設計。工一設計在規劃空間時，也很重視設計過程中的梳理，有沒有符合中心思想，希望設計出真正符合「人」的空間。

會成為一名設計師，有著生命的軌跡

一切都很自然而然，默默對繪圖、設計或空間有了想法，所以朝這方向前進。
就像新生兒一樣跟著本心而走，回頭望才發現一路走來有著命運脈絡。

一場建築巡禮，開啟了設計的潘朵拉盒子──張豐祥

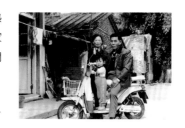

學生時代上空間設計課程時，發現自己在空間構成比其他同學熟
練，後來自己去探索推論，應該和小時候住過宜蘭阿公與奶奶家
的三合院空間有關係。三合院的虛實空間，比起一般公寓的空間
立體，室內外的的交替互換與串連更自由。

後來快畢業時跟朋友去英國旅遊一個月，進行建築巡禮，為了
減輕旅程負擔，只帶簡單衣物。原本是為了旅途而將就，過程中發現簡單也可以
擁有質感，重要的是旅行的獲得，尤其實際體驗到現代與後現代主義等設計，對
於設計的探索有如開啟潘朵拉盒子，下定決心要以設計為職業志向，想成為一名
好的設計師，渴望理解設計。

大概就是這樣的機緣巧合，加上開始對簡單事物所能呈現的質感感到興趣。不管
是網路資訊或逛書店，這類訊息開始吸引注意，尤其日本的美學態度，講求簡樸
事物蘊含的美感，符合我對空間設計的想法。

透過創意和理解，讓設計有了意義

我很喜歡研究材料，深入了解才能發揮材料價值，或挖掘與其他材料組合時撞擊的
火花。如實傳達材料特性，是身為一名設計師的責任，因為設計是一個材料接一個
材料串連，不是單一材質單打獨鬥，讓材料之間達到和諧，空間才有平衡美感。

我也欣賞有創意的設計發想，像丹麥建築團隊 BIG 設計的 CopenHill 發電廠
（Amager Bakke），是靠燃燒垃圾取得電力，BIG 利用建築立面跟屋頂可以攀爬的
條件，創造出斜坡滑雪道和攀岩場，讓發電廠成功融入城市生活中。原本他們還
想打造一個會吐煙圈的煙囪，提醒大家垃圾對環境造成的影響，可惜後來沒蓋成，
但立意深遠。像這樣創意兼具意義的設計，很值得學習，也是我的設計養分。

> **"** 還好設計是個能創作的工作，可以創造美的事物，這會讓生活感到一種滿足感。 **"**

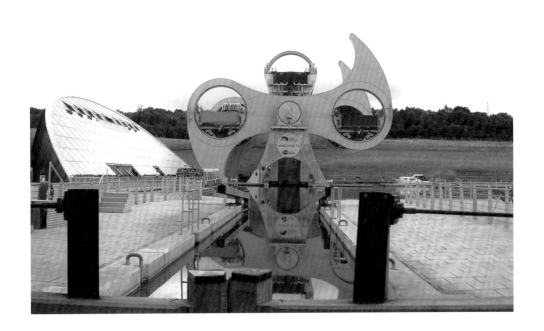

左頁圖
小時候在三合院與家人的合照。

右頁圖
走訪英國蘇格蘭的循環旋轉式
系統，將兩條高差達 8 層樓的
運河運用阿基米德原理巧妙地
連接起來。

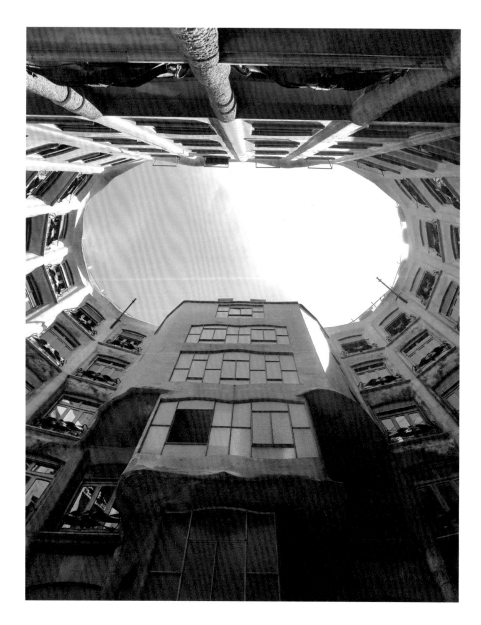

左頁圖
跟著導覽一路走到米拉之家最上層，感受到高第細膩的建築精神。

右頁圖
聖家堂的光影，像聖光一樣從天而降，空間的寧靜感油然而生。

在圖桌上長大，喜歡探索建築的表情──王正行

爺爺以前是機械製圖老師，父親也執教過機械製圖，所以家裡有各式各樣的圖桌，桌上永遠堆滿繪圖草紙及製圖器具。小時候常在圖桌上玩耍，特別喜歡畫房子、大樓之類，這可能就是後來選擇建築製圖的一個原因吧！

念建築科出來可以做的工作蠻多，有些同學考建築師、土木、結構執照，也有些去做如房產業或是營造相關等等行業，我很喜歡建築思維，用理性考量空間關係，重視軸線及水平，也可以服務較多的對象。然而在大學念了室內設計系後，對於室內設計的操作節奏及訂制性更是喜歡，而且建築的手法及對於人的尺寸考量也可以融入其中，雖然室內設計比較針對少數個體做服務規劃，但每的不同且豐富的空間變化讓我著迷。

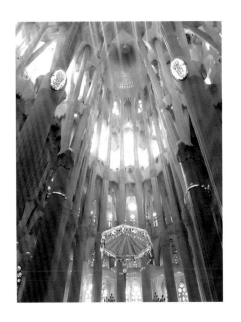

總是忍不住為建築的光影著迷

參觀建築是我最喜歡的活動之一，在旅行也會去當地教堂、博物館或紀念館看看。這類建築為了服務大多人而存在，空間主題性明確，從動線、空間結構到光線滲透到室內，都是縝密思維。像柏林猶太博物館，建築師規劃如傷痕一般的牆面，以及從裂痕中滲透進入室內的光，彷彿傳達受難的者的痛楚及那一絲逃出的希望，主要目的是透過空間使訪客感受到猶太人當時充滿艱難與挑戰的歷史感，同時也讓我們反思，並從歷史的教訓中學習。

高第的米拉之家和聖家堂也很棒，米拉之家逛完後只有一個感覺，原來空間是這樣，從一個手指捏握的五金，大到一整個建築，都在建築師計劃之中，讓每個問題都得到溫柔解決。

尤其參觀聖家堂的時候，剛好是太陽斜射時間，光線透過橘紅暖色系的彩繪玻璃打到剛進門的我，正對這樣的尺度和感受迷失時，剛好聖歌奏起，那個當下我真的相信有神，甚至認為這樣的作品是神的安排，也是人一生的累積與旅途後，奉獻自己的心神和一切後才有的作品，也讓我反思空間設計對人的影響是深遠的。

受劇場設計訓練，習慣以人的角度看設計──袁丕宇

我大學念的是劇場設計，主修舞台設計。因為算戲劇學院，所以大一要修表演課，學習理解演員在舞台上的感覺，也要了解劇本，分析演員感受及每個場景的意義，比如寫實場景的舞台劇，房間的壁紙顏色或家具配色，都跟劇本和角色性格有關。

或者當劇本中有個重要劇情是客廳中的電話響了，我們要做的是設計電話位置，甚至顏色代表的意義。簡單來說，燈光和舞台設計都是為了傳達演員的情感與劇本要表達的故事而存在。學生時代主修舞台設計的訓練，影響我蠻大。當初我們需要以角色的個性為發展，針對他們的性格和思維做舞台設計。即使到現在我還是習慣以人的角度思考空間。

雖然主修舞台設計，但我對燈光設計也很有興趣，舞台上的打燈到現在都還是靠人力推動，演員走位和燈光配合必須很有默契，才能發揮最佳舞台效果，也讓我感受到燈光對空間的影響力。

思維可以感性，但設計必須理性

就像畢業製作時，我們挑的劇本是 50 年代電影《日落大道》改編的舞台劇，講一個過氣知名女演員和偶遇男人之間的故事，劇情涵蓋大量內心戲，所以我用階梯狀舞台和黑白配色強化男女主角現實與內心，搭配燈光投射，建構出虛實之間的空間效果。

念舞台設計時，我還學到一件很重要的事，就是想法可以感性，但設計必須理性。理解劇本和演員想法時，內心難免受到觸動，但設計需要精準比例，因為舞台是現場演出，無法重來，必須以理性思維規劃細節，降低出錯率。這樣的訓練帶到室內設計很合邏輯，因為每個業主都有自己的個性和需求，設計時必須在感性和理性間取得平衡。

左頁圖
畢業製作時，和戲劇系合作的舞
台設計，利用階梯和黑白配色，
建構虛實的視覺效果。

右頁圖
人生第一次出國是去德國漢諾威
佈展，看到不同國家工班的文化
差異，受到深刻的文化衝擊。

材／質
使用與感受的五感哲學

存在材質中的體驗，對使用者來說是更直接感受。金屬把手，摸起來帶現代感冰冷；木頭把手，是綿長溫暖。設計師使用材質時，必須把使用者感受評估進去，尤其異材質的結合會影響到五感，如何做好收邊很重要。

材質，可以分成兩個部分討論，「材」是實用；「質」是感受。將材質填補在空間之中，造就了美感和使用者體驗。為什麼常提到分割？比如材質幅寬 90 公分，必須讓它被合理存在空間中，分割是其中一種手法，裁切成或大或小的板材填入空間，讓材質能被合理運用。

空間是一場五感的體驗，並不是單純視覺而已，如果屏除探討使用者感受，就會少了人與空間的對話。所以材質之間該如何結合，是不可缺少的設計思維，甚至可以說是所有事物的基礎。

左頁圖
大理石牆面不做滿，中間留縫隙，藉由脫溝讓空間多點表情。

右頁圖
天花板穿插細長金屬線條，空間溫潤中帶著個性。

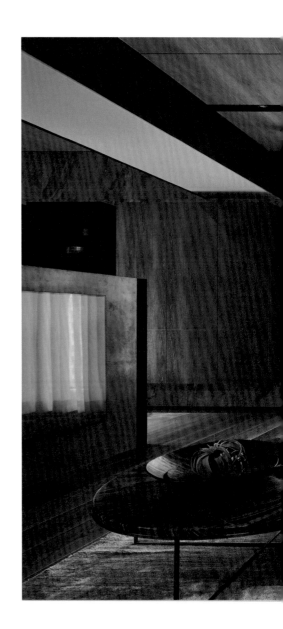

" 材質間產生對話，空間才有了表情。 "

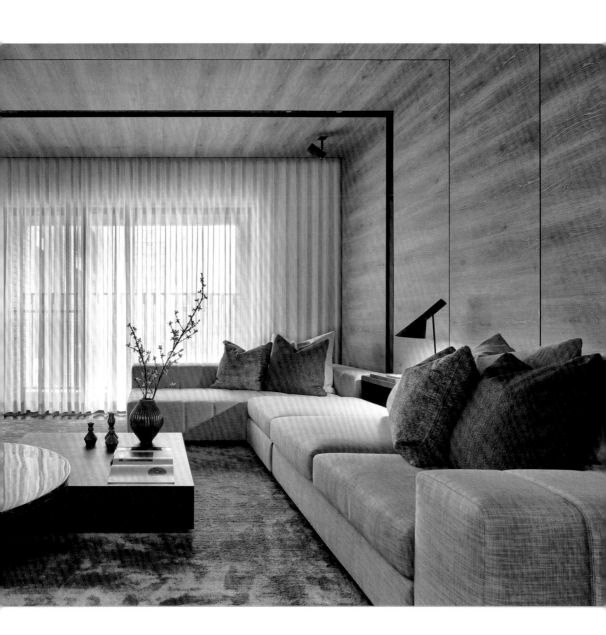

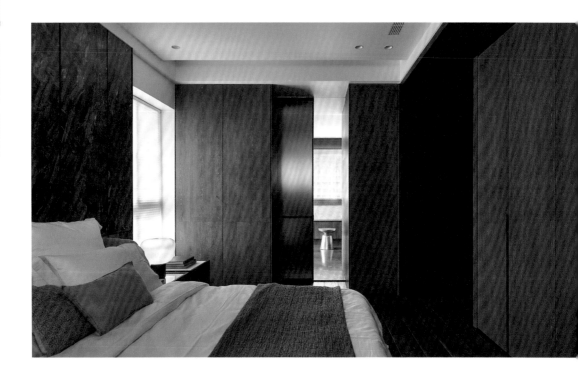

材質間產生對話，空間才有了表情

尤其空間內不可能只存在一種材質，至少會有三種以上。異材質之間的交接處必須合理，所以通常會有幾種方式來做串連，大部分是平接、脫溝、收邊條或高低差這四種，再由此做設計延伸。

平接是最難做的技法，因為兩種材質很難做完整密合，通常會用在地面，比如磐多魔作無縫接軌地面，腳踩著平接的地面也比較舒服，同時可當作空間區域的暗示界線；收邊條最常見也最簡單；高低差有點像兩種材質「撞」在一起，產生層次感；脫溝則是其中最能保持材質關係的手法，不管是用分割或碎化方式，藉由脫開兩種材質，空間產生了對話和表情。

無論選擇哪一種方式，繪製平面圖的時候通常就會定案，至於設計師會如何讓材質間產生對話，這也是做設計有趣的地方。

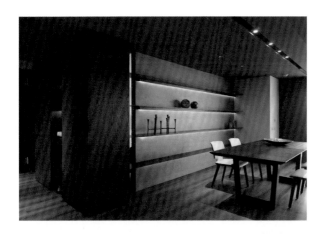

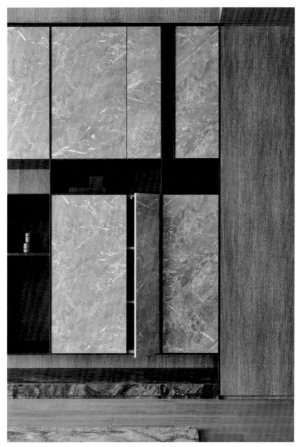

左頁圖
木牆營造溫暖氣息，再以金屬門帶動視覺
活潑感。

右頁圖
鐵板的特性是輕薄、線性及延伸，櫃體的
特性是厚重、穩定及量體，找出收納與展
示的平衡並將其重組，產生一種穿插的視
覺效果。

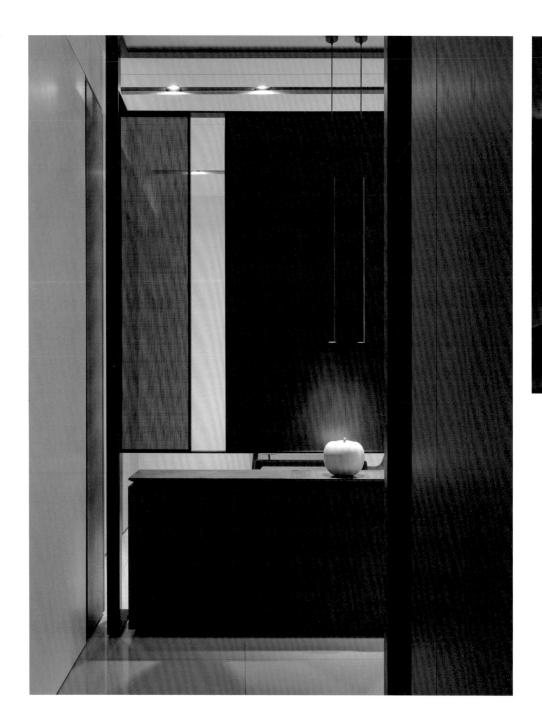

左頁圖
既是端景也是玄關櫃。整合了各種不同材質、活動
家具、鐵件結構、燈具，並利用控制穿透不一的材
料性來使功能與視覺性取得平衡。

右頁圖
金屬線條搭配板材的鏤空層架，營造若隱若現之美。

儀式感
營造了生活的體驗感受

透過儀式感，可以創造一種生活體驗，簡單來說就是在基礎功能上添加機能，來滿足心理感受，藉著這樣的過程來獲取額外的精神涵養，就像日本人喜歡有玄關的存在，在外與內之間有了緩衝的喘息感。

儀式感，會帶來安心。空間先滿足基本機能，再藉著動線或立面規劃，創造空間儀式感，使用者遊走在內，會感到一種安穩的無形力量。

對設計師來說，解決問題和滿足使用者需求，是最基本條件。以此為基礎後，還能幫空間創造什麼價值，讓使用者能真正舒適的待在空間裡，也是一件很重要的事。以建築思維來看，其實建築蘊藏許多儀式感，加上空間量體大，服務對象是多數人，透過儀式感的空間規劃和氛圍營造，塑造人與空間互動的感受，形成了一場心靈感受的體驗，就像是教堂或紀念館的存在，是為了傳遞精神力量。

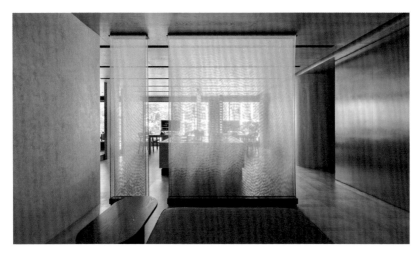

左頁圖
布簾屏障了空間，隱晦之間藏著靜謐氣息。

右頁圖
利用走道和隔間形成視覺的美，正是儀式感創造的價值。

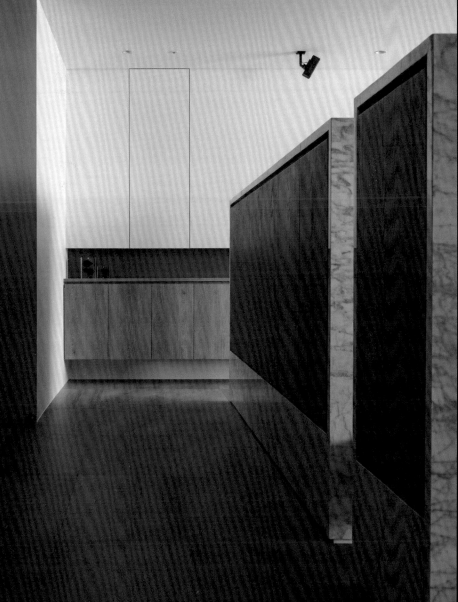

創造空間儀式感，使用者遊走在內，會感到一種安穩的無形力量。

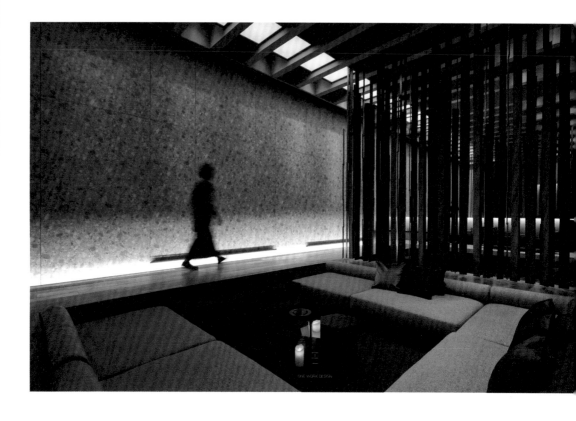

儀式感的存在，是為了體驗

集合住宅擁有絕佳的空間使用效率，相比於教堂這樣一個建築形式，教堂裡面的空間大部分都是挑高及留空，這麼做的目的其實是為了讓朝聖者在進入教堂時，感受到神聖及未曾體會過的尺度和空間體驗，所以空間效益可以說是低，但是對於心理性卻是非常飽滿，透過格局鋪陳及光線的導入甚至讓人感覺這世上真的有神，雖然實用性不及集合住宅，但這樣的精神傳遞力量也是一種十分重要的功能。

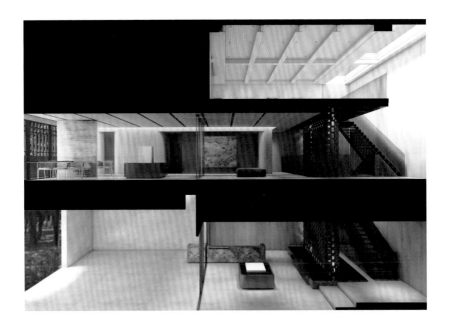

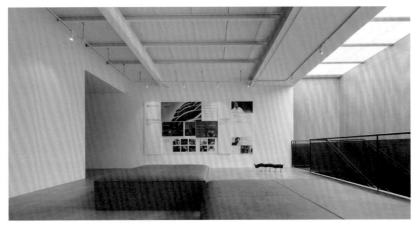

左頁圖
除了這兩區域間自天花垂釣如竹林的垂板做一定程度視覺阻隔，也希望藉由離開一個區域到另一區域時能在加入了一個往下走並坐下來這一行為，來做為行為上的轉換。

右頁上圖
在單面採光空間的底部引進自然光線，讓光串起整體垂直空間，在內部依舊能感受到外面時間性的變化。

右頁下圖
讓天光沾附、滲透，利用光影在各材質上作畫，堆疊並讓人在空間中感受不同的空間表情。

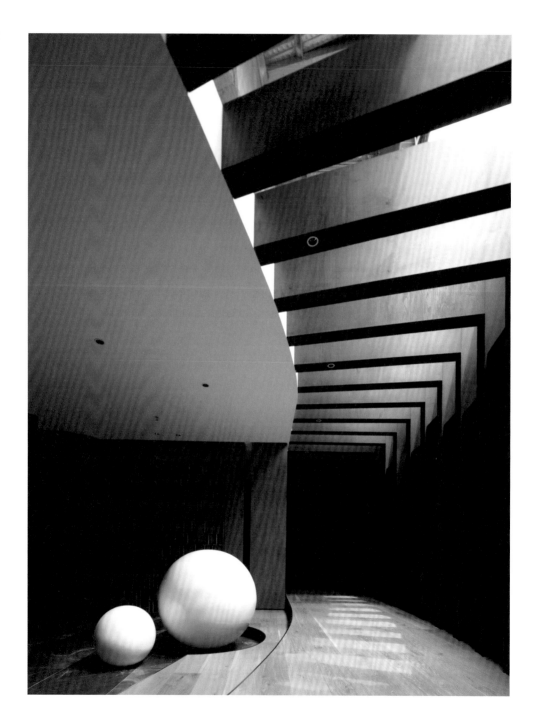

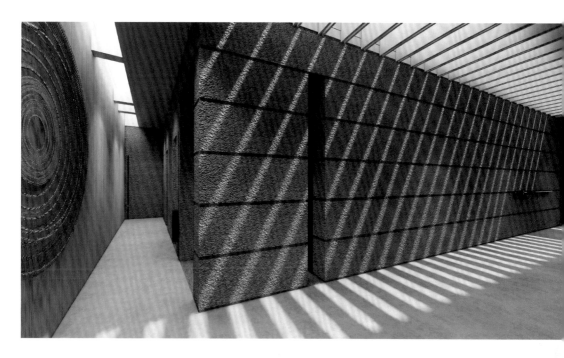

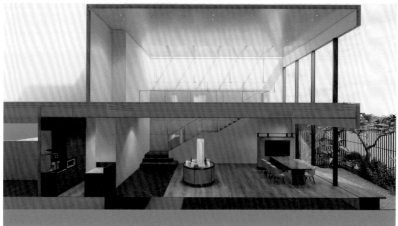

左、右頁圖
在單面採光空間的底部引進自然光線，讓光串起整體垂直空間，
在內部依舊能感受到外面時間性的變化。

秩序
是空間中一條隱形的軸線

每個設計師都會建構一套自己的設計秩序，用來整理空間裡的動線和線條比例。先有了實體秩序，才能存在美感，就像是在虛實之間，延伸視覺感受，讓空間形體趨向完整。

空間存在兩大含義，分別是功能性與精神性，兩者缺一不可，空間才會在功能的基礎上，擁有感性機能。功能性是空間的主體價值，尤其對住家來說，喪失功能性就失去使用意義，所以先以滿足功能為優先，再來談精神涵養。

建立空間秩序時，首先要注意的不外乎三件事「軸線、對稱與延伸」。拉軸線是為了保持視覺平衡，空間由此產生秩序感；對稱是讓空間形體產生規律；至於延伸則是以技巧手法放大空間，延展視覺的想像，比如穿插鏡面在立面，增添線條感同時延展視野。

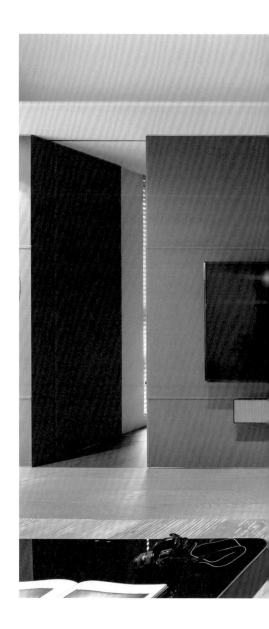

右頁圖
對稱的立面線條，兼具了引領行走的動線。

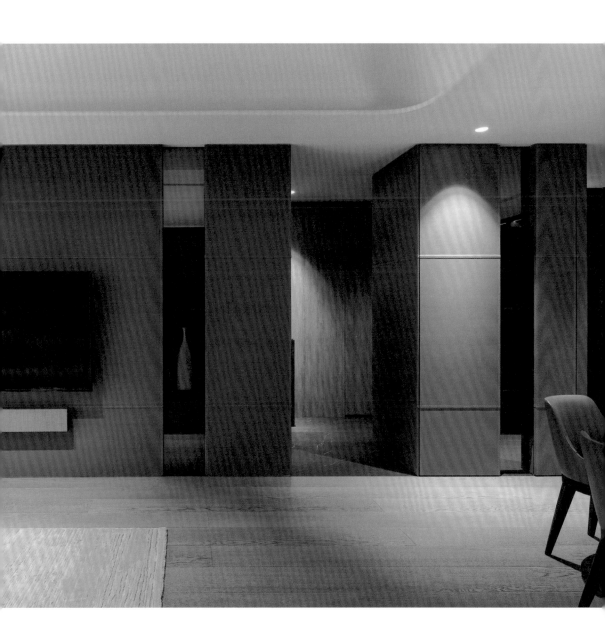

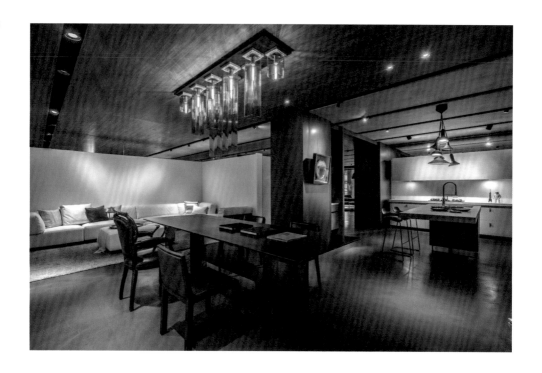

透過 3D 圖，空間如素顏般乾淨

空間內要保持秩序，就必須整理動線。動線不只是走動的路線，看得到的一切都是動線，還要考慮視線，所以不管是立面的櫃體、或平面的地板、天花板，都必須用一種有秩序的思維方式進行整理，加上每個案子難免會有些特殊角落或建築物特性。

比如當房子本身樑柱很多，該如何處理樑柱與空間的關係，才能讓空間線條變得俐落簡潔，是很需要思考的事。藉由繪製 3D 圖模擬空間樣貌，是一個不錯的方式。因為 3D 下的空間模樣很素顏，反而能減少思維上的干擾。所以如果房子樑柱多，透過 3D 圖也許會讓大部分樑柱留下來，不刻意包覆，成為空間裡很自然的存在。

不管是用什麼樣的方式去處理空間之間的關係，重點都在於建立秩序性。當空間有了秩序，才會有乾淨的線條和精練的比例，美這件事才會發生。

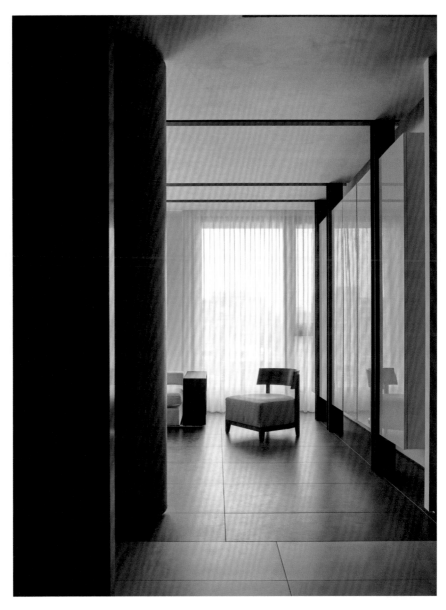

左頁圖
利用鏡面的反射，讓序列狀的天花造型得以反射延伸。

右頁圖
讓天花及立面透過黑色線條串聯整合視覺。

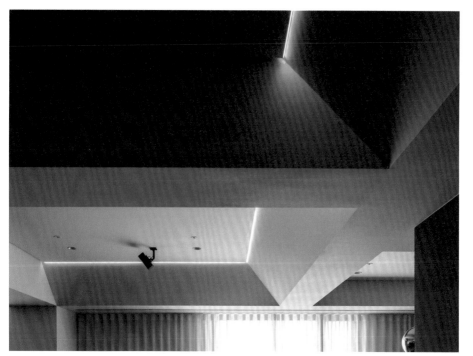

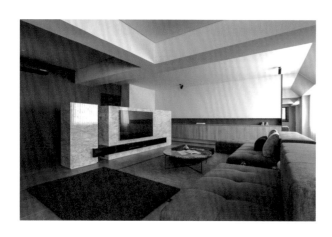

舉例來說，這個案子擁有方正的平面格局及很好的視野，但室內空間卻因原結構關係橫亘了數支大樑，於是從與結構並存的方式做規劃，天花板的設計將局部的樑體做斜面包覆，並將其重疊在串聯公共及私密的生活動線中，使用了線性燈具讓其貫連，化解壓迫感並讓大量留白的空間中產生新的流動感。

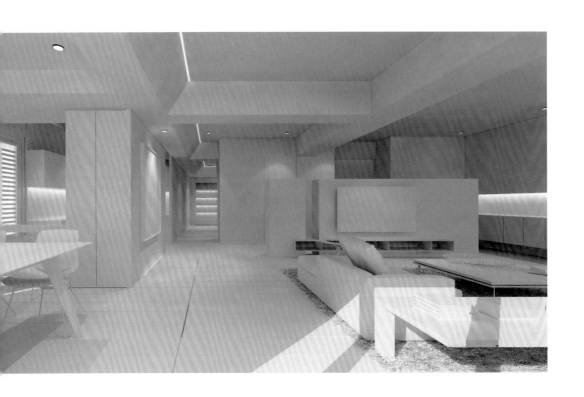

左頁上圖
天花板的設計，將局部樑體做斜面包覆。

左頁下圖
從建築結構中，整合出融合生活動線的視覺感。

右頁圖
3D 白模模擬圖去除材料還原空間本質，更能深入思考。

少即是多
以創意思維解決主要需求

少，不是真正的少，而是去除多餘，將煩擾降低，整合複雜回歸設計本質。
多，也不是真正的多，而是功能增加，讓設計得以延伸想像力。

少即是多，聽起來有點禪意，其實也可以想像成一杯濃縮咖啡，30cc 容量，濃度很高但完整呈現風味結構。設計就像是一場淬煉過程，傾聽業主需求和評估空間狀態後，空間所能呈現的可能性有千千萬萬種，只能抽絲剝繭讓思緒回歸解決問題本質，再賦予空間新的意義。

化繁為簡不只是設計師的責任，也透露了設計師看待設計的方式。如果從語言結構學來看「Less is More」的話，我們會這麼解釋：

Less：了解使用者的使用方式與習慣，透過分析，再用更有效率更簡化的策略，反映於平面配置與立面造型。

More：除了現有使用方式外，經過解讀後為使用者創造出更有趣的使用方式，進而塑造整體空間。少即是多，就是希望透過精煉的設計，延伸空間更多想像力。

右頁圖
可收納的桌板，因應服裝工作室需求有了彈性使用機能。

"
化繁為簡的過程中，看似變少了，反而萌生了詩意。
"

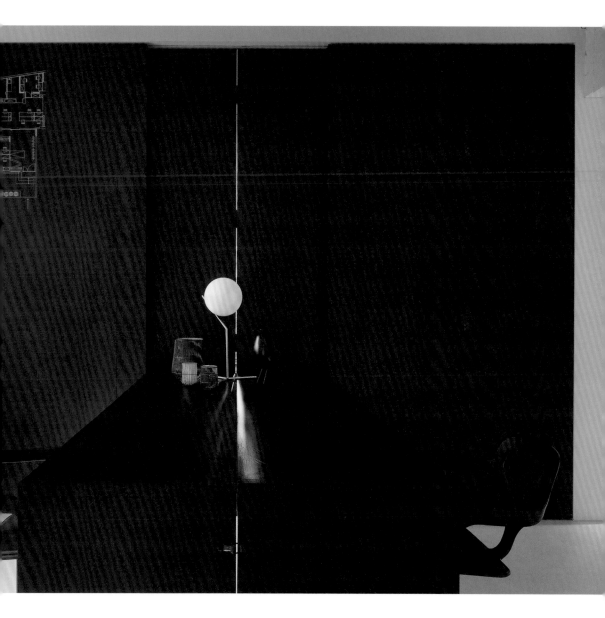

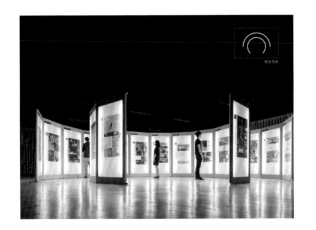

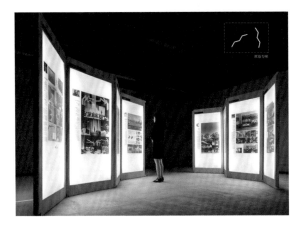

詩 = Design

化繁為簡的過程中，看似變少了，反而萌生了詩意。就好像我們朗誦了一首詩「昔人已乘黃鶴去，只地空餘黃鶴樓」，有人會翻譯成「從前有一個仙人，乘著黃鶴離開了這裏，此地只留下這座黃鶴樓了。」另一個人可能會翻譯成「仙人已乘黃鶴離去，在這裡徒留空蕩蕩的黃鶴樓。」不同解讀方式正是詩意的美感，簡短的文字中，埋藏了豐富想像空間。

設計也是一樣的，以極簡方式規劃空間，囊括必要機能性、解決主要需求後，簡約的美感反而讓空間詩意流蕩在細微處，同時也能回歸設計師責任，找出問題，「用有效率（少）」與「有創意（多）」的方式解決問題本身，讓少即是多的精髓意義存在空間裡。

左頁上圖
點線面構成空間，用卡榫結構，再以磁力連結構成可無限延伸和變化的「翻牆」。

左頁中圖
藉由打燈和大尺寸看板，展覽的圖樣和文字得以完整陳列。

左頁下圖
因應不同場地或規劃，看板的排列組合可以順應調整。

右頁上圖
「翻牆」設計上以輕巧機能為主，海報內容也能輕鬆更換。

右頁下圖
設計過程中，不斷修正的手繪草圖，促使設計發想成熟。

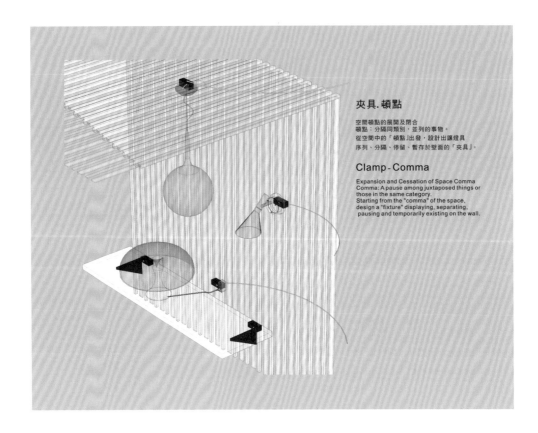

夾具.頓點

空間頓點的展開及閉合。
頓點：分隔同類別，並列的事物。
從空間中的「頓點」出發，設計出讓燈具
序列、分隔、停留、暫存於壁面的「夾具」。

Clamp - Comma

Expansion and Cessation of Space Comma
Comma: A pause among juxtaposed things or
those in the same category.
Starting from the "comma" of the space,
design a "fixture" displaying, separating,
pausing and temporarily existing on the wall.

左頁上圖
以頓點為設計概念延伸，燈
具間的排列與分隔，都是一
個頓點。

左頁下圖
燈具透過金屬夾具，燈具可
以彈性的移動於壁面與天花。

右頁圖
燈具店的裝修金屬管料和夾
具為主，用最「少」動作和
結構塑造空間，燈具有「多」
重變化的展示方式。

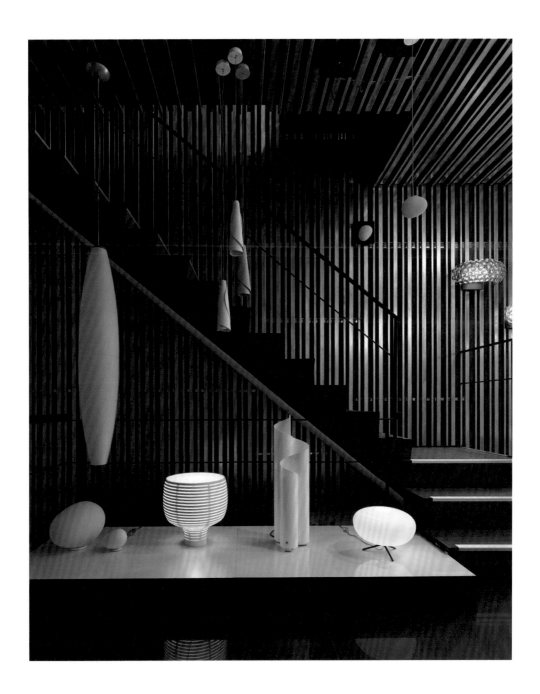

節奏感
存在空間內的五線譜

動線，是人在空間內的行走路徑，好的動線配置，能
讓空間產生自然律動，使用者輕鬆的遊走其中。如果
用音樂來形容，就像是存在五線譜上的音符，建立起
空間的節奏感。

音樂是一種聽覺藝術，音符之間的串連產生了節奏感，或輕
或快，時而緊湊偶爾放鬆，觸動著人的生理跟心理反應，成
就了悅耳的美妙感受。空間則是五感體驗，從觸摸、視覺、
光影變化、空間內的行走，在在影響了使用者感受。

空間的平面圖，就像音符記錄在五線譜上，產生出一種節
奏感。空間之間的搭配應該要有主從之分，客廳該佔多大
比例？動線該如何規劃？需要謹慎思考。平面圖上的配置
就象徵著空間之間的連結。如果是單層房子，比較容易透
過更改格局的方式，讓串連變得流暢，但別墅或透天厝，
因為樓層比較多，該如何連結起節奏感，更是設計師該關
注的一件事。

右頁圖
想像使用者散落在各個區域生活的互動性。

> **"**
> 空間則是五感體驗，從觸摸、視覺、光影變化、空間內的行走，
> 在在影響了使用者感受。**"**

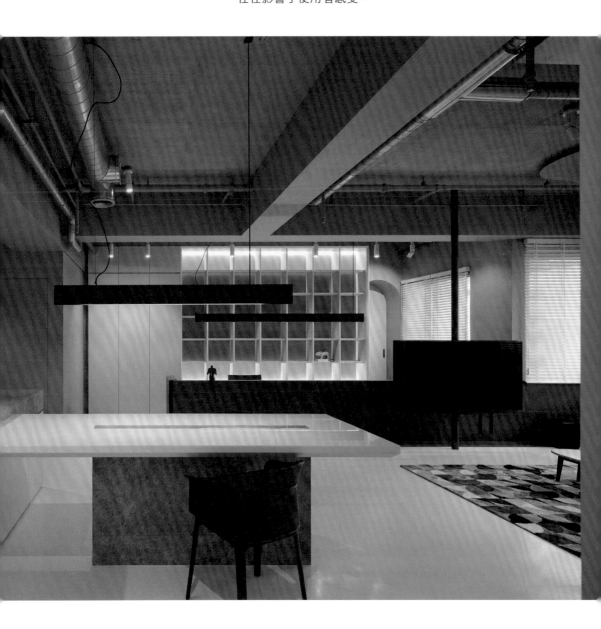

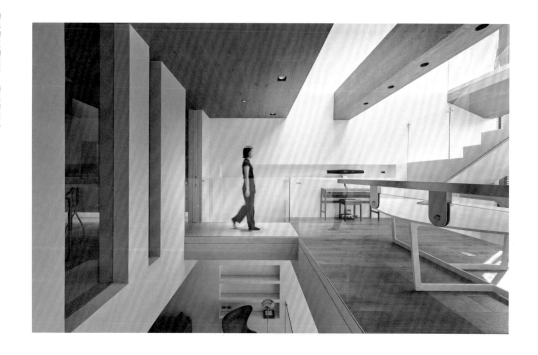

實用＋設計，成就空間節奏律動

節奏感的建立，可以透過設計上的規劃，建立樓層間關聯性。比如樓層間設立一處小平台，可以休息或臥榻，增加家人互動。靠牆處如果建起一座書牆，從一樓涵蓋到樓上，攀升的書牆讓聲音有了穿透感，建構起微妙的串連。更改格局配置也是不錯的方法，比如公共空間先規劃餐廳，再來才是客廳。順序挪一下，讓家人間透過用餐聯絡情感。

不過所有設計都要先考量使用者需求，因此「傾聽需求」是第一步，才能透過巧妙的格局配置，創造出聯繫人與人之間情感的空間節奏。

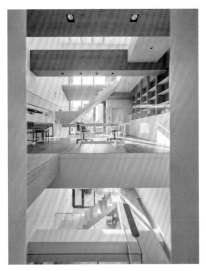

左頁上圖
玻璃樓梯隔間牆,像個透明廊道,接應著
各空間。

左頁下圖
觀察建築的日照角度,考量進空間設計內,
讓日光成為家的一部分。

右頁上圖
頂部的天花板做了採光設計,日光一路流
洩到室內。

右頁下圖
透天厝樓層剖面圖,交錯的格局配置,空
間節奏感顯得活潑。

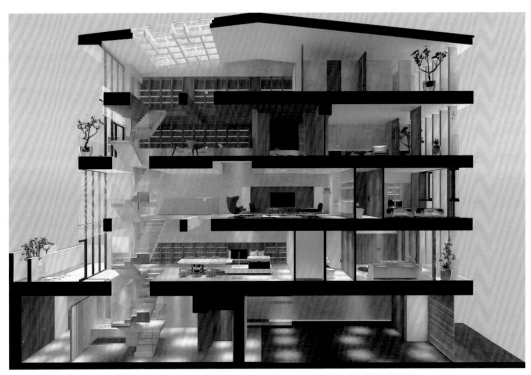

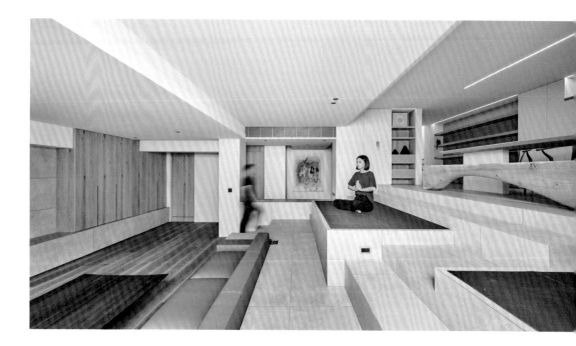

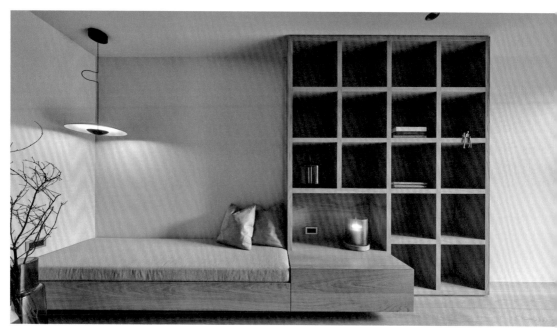

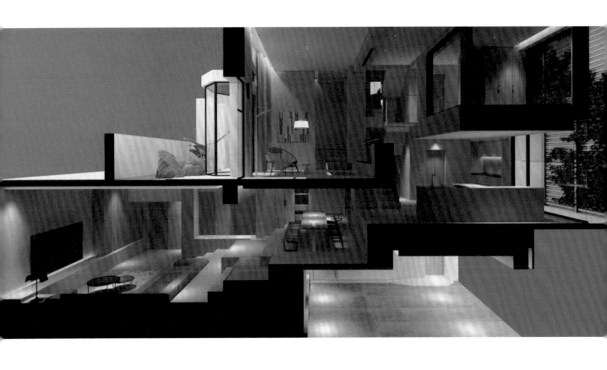

左頁上圖
公共空間以階梯為延伸，家人在此處聊
天或做事，彼此有了聯繫。

左頁下圖
樓梯口處的臥榻，讓家人行走坐臥多個
休憩角落。

右頁圖
透天住宅的剖面圖，可以看出樓層間分
隔中保持聯繫。

無用之用
架構在基礎上，再來能談「美」

生活需要適當放鬆，空間也一樣，需要些許留白喘息。就像西方極簡主義或日本侘寂美學態度，講求空間去除不必要存在，只留下必要之存在，讓生活節奏專注在真正需要事物上，空間才真正讓人放鬆。

台灣早期還沒有引進無印良品前，空間設計偏向實用面，以滿足生活機能為重，所以會在空間內不停地塞收納空間。但開始接觸無印良品後，原來空間可以用很簡約方式，也不會因此忽略實用性，關鍵在於學會取捨，留下必要之物就好。

若再更進一步來說，極簡的美學態度，在簡約之餘賦予空間更高層次的美感蘊含。日本茶道宗師千利休，被譽為天下第一茶匠，茶道文化不只是泡茶而已，還涵蓋生活美學的態度，從茶席擺放，茶具選擇，茶間佈置，喝一場茶像是進行一場空間與美學的巡禮，這就是我們想談論的無用之用。

右頁圖
不規則的弧線造型，空間產生寧靜語彙。

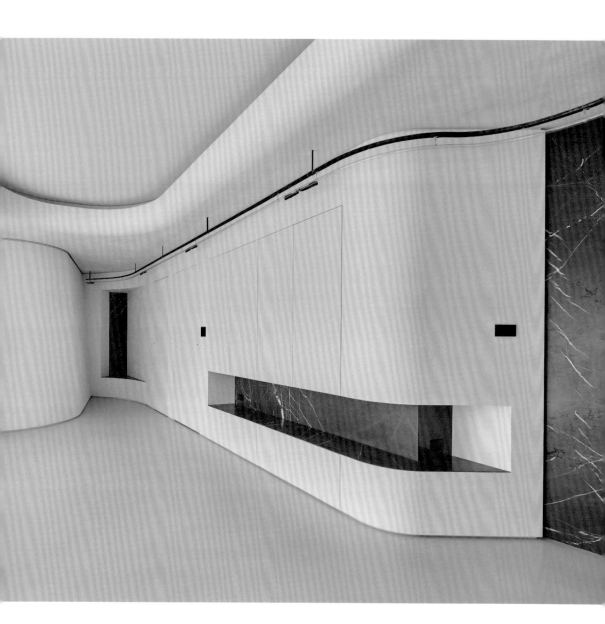

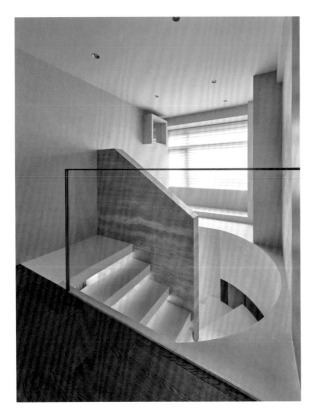

左頁圖
清透玻璃當樓梯間隔板，空間透視中接納採光進駐。

右頁圖
鏤空的樓梯踏板，以圓弧曲線延伸上下階梯的流暢感。

以機能為基礎，再建構美感

無用之用，並非真的無所用處，是在滿足機能的狀態下，營造人與空間的對話，在功能之外包覆美感，置入精神含義較高的設計。

以機能為基礎，再建構美感。就像西班牙的聖家堂，外觀看起來很有機，結合大量雕塑，但內部結構性很穩固。做空間也一樣，架構先以機能為出發，佔據 70% 重要性，再處理表層。畢竟設計師還是以解決業主需求為優先，並不是藝術家，但藝術層面還是有必要性存在，空間視覺不會顯得單薄。

無用之用也可以以意識層面的方式存在空間內，一根連結到天花板的實木柱，或一面隱匿角落刻意保留粗糙面，凸顯材質質感的牆面。強調材料的真實面貌，沒有多餘處理，一種返璞歸真的簡單感受，讓空間有了精神力量。

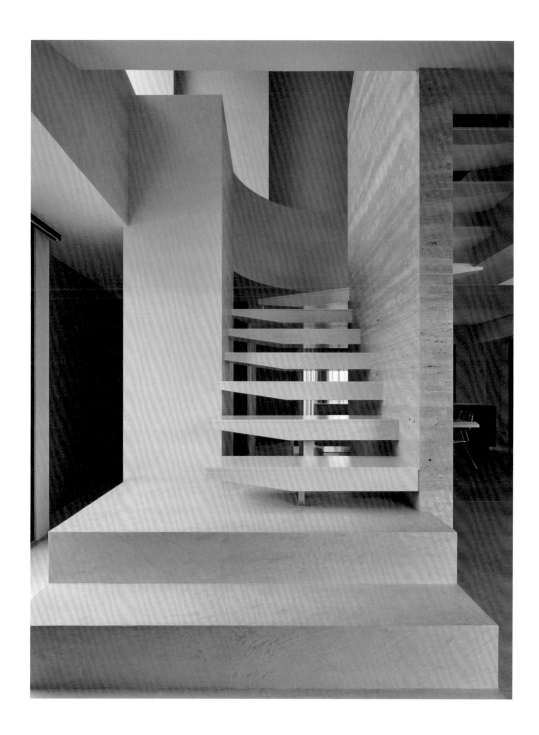

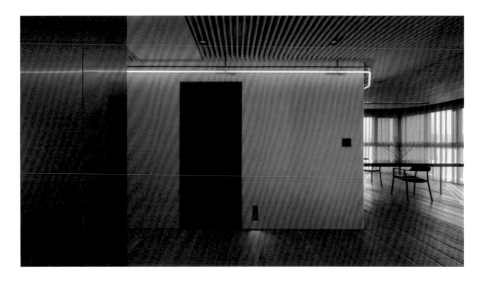

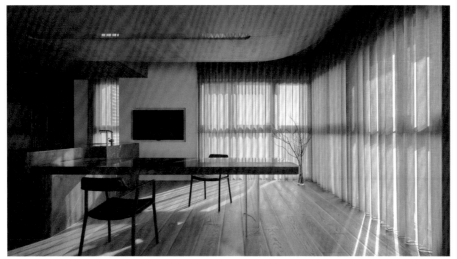

左頁上圖：
霓虹燈管打出朦朧曖昧的光暈，空間有了對話。

左頁下圖：
略帶弧狀的木天花板，映襯著光影更顯溫度。

右頁圖：
一根根手工垂掛的木條，光影從隱密處照映走道，
若隱若現的光線，彷彿被木香和光影一路跟隨。

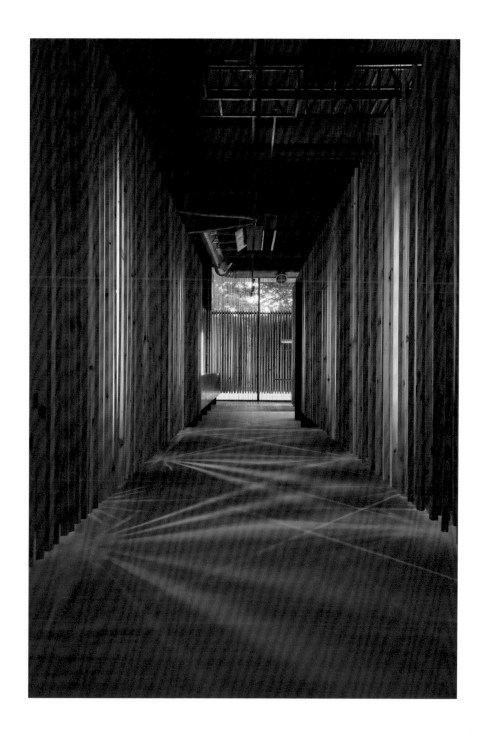

「+1」的設計思考

超越期待的價值感

空間是因為人而存在，所以設計時也應該以人的需求為發想。
滿足基本使用需求後，能不能再為空間賦予一些新的意義呢？
「+1」的設計思考就是為了創造價值而存在。

買一間房子，擁有一個家，並不像買個玩具或一件衣服容易，它是像
高級奢侈品般的存在。所以對設計師來說，幫使用者在空間內創造更
多價值，是很有意義的事。尤其經手的住宅空間，基本配置不外乎就
是客廳、餐廳、臥房、浴室，滿足基本機能需求後，如果能在基本配
置之外，多一些對屋主有意義的設計，就能賦予空間更多價值感，而
這就是「+1」的設計思考。

尤其空間是以「人」為主，所以設計師需要和使用者做深入溝通，從
對談中去觀察對方的習性或喜好，再依此為脈絡延伸出使用者可能沒
想到的東西，或使用者會「想要」的東西。

右頁圖
該住宅臨近北投，在浴室內規劃日式淋浴區，增添度假氛圍。

“ 基本配置之外，多一些有意義的設計，就能賦予空間更多價值感。 ”

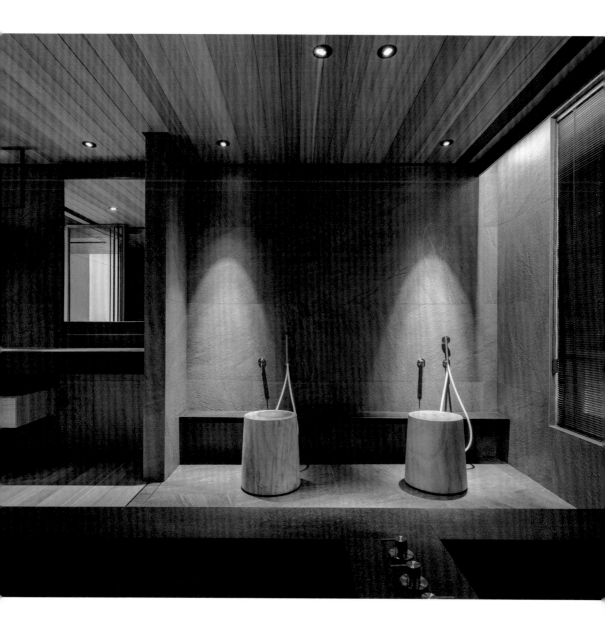

左頁上圖
浴室利用玻璃的穿透特質，納進窗外風光。

左頁下圖
因應屋主喜好品酒，規劃一處品酒室。

右頁圖
為晚歸的家人，留一盞溫暖微光。

+1 思維，設計變得更有趣

簡單來說，空間在規劃配置時，發現某些角落可以增加使用機能性，像是轉角處牆面如果內縮 30 公分，就可以多增加一處收納櫃，強化實用機能，對使用者來說空間使用上不會有太大變化，但生活機能反而加強。也或者使用者有品酒喜好，格局配置如果創造一處小酒窖，再擺張單人椅，就能創造一個獨自品酒的角落，像這樣「+1」的思維，都能創造更多生活感的體驗。

對設計師來說，也不會每次接到案子，規劃基本配置時的思維都一模一樣。不要做一樣的東西，就能讓設計靈感不僵化，面對不同案子，也會像面對不同挑戰一樣，做設計這件事才會不斷充滿樂趣。

左頁圖
利用牆面轉角，創造收納機能，滿足實用需求。

右頁圖
當有了「+1」的設計思考，規劃平面圖變得有意義且有趣。

設計中的感性與理性

拿捏平衡，缺一不可

設計是一個浪漫但必須謹慎看待細節的過程。想像力可以很遼闊，不受拘束，但能不能落實到現實才是關鍵。也因此面對每個案子，都必須去思考這樣的設計好不好用？合不合理？先建立在這樣的基礎上，再來思考美感。

設計師大多是浪漫的，對空間對設計會有很多感性存在，但設計師畢竟不是藝術家，藝術家只需要對自己作品負責，設計師卻必須對客戶負責，設計的價值建立在幫客戶解決問題的基礎上。

所以設計師必須學習感性與理性並存，讓理性做為設計主思維，再去延伸感性面，也就是先顧好實用機能，再來談美這件事。尤其每個客戶都不一樣，10 個客戶就有 10 種不同的思考邏輯和需求，規劃空間時，為了保有理性思維，傾聽客戶需求後，需要透過精密計算每一項工程的預算，以及每個設計的精準比例，才去架構空間裝飾，例如壁面要用什麼材質？地板要選哪片磁磚？堆砌出最後呈現的美感。

右頁圖
複合材質的書牆，增進人文設計感。

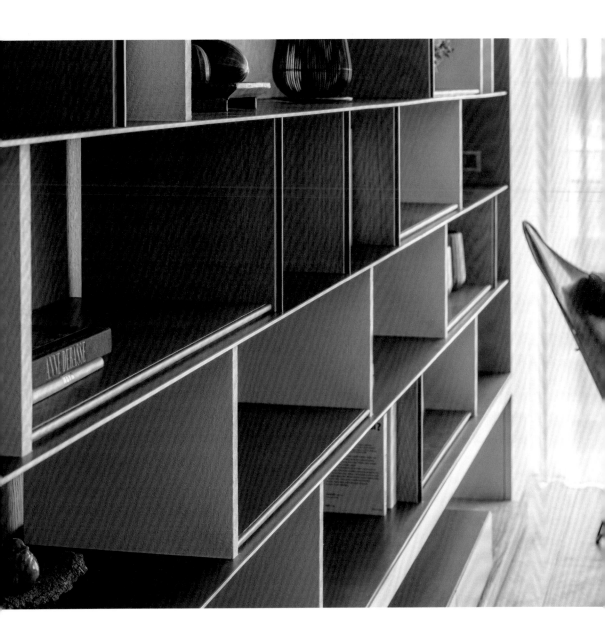

用理性思維照顧使用者需求，也是設計師的一種感性。

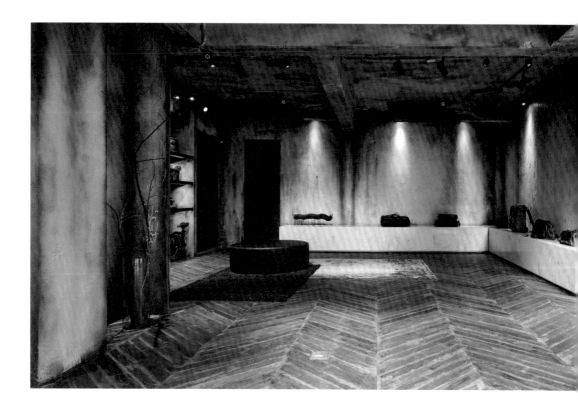

愈是瑣碎，愈貼近生活

如果做設計的時候，沒有建構好理性思維很容易失準，一不小心就被感性駕馭。比如想在這裡加點什麼？或是想使用什麼建材？如果都以設計師自己為發想，就會模糊設計本質在於解決客戶需求。

從事設計的人，很難避免這樣的拉扯，而且空間內太多瑣碎細節需要照顧，可能單一案子就有 50 個瑣碎事物。如果換個角度思考，其實瑣碎的事才真正貼近生活。比如每個人身高和使用習慣不同，床頭櫃該多高多大？這般細微的設計，是真正滿足使用者需求的所在。

所以對設計師來說，看似在做一樣的事，都存在著大不同。或許也可以說，用理性思維照顧使用者需求，也是設計師的一種感性。

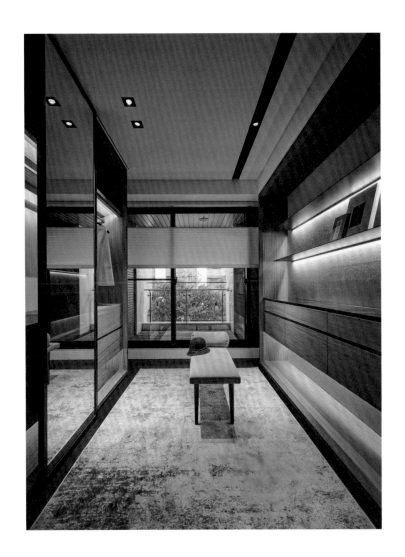

左頁圖
在白色石材展示櫃加輪腳方便挪動,在美感中強化實用與功能性。

右頁圖
可隨意定格的窗簾,讓隱私性和綠意同時並存。

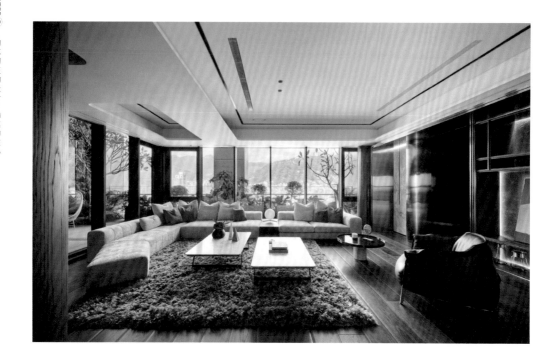

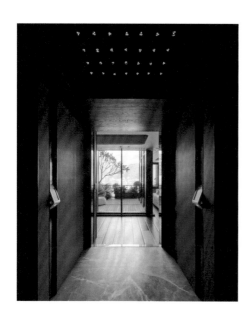

左頁上圖
整排綠意植栽用以遮擋喧鬧的市容，目光望出去只有那片綠。

左頁下圖
電梯的廳間，天花板照明以小顆燈源象徵星光閃閃。

右頁圖
增大露台空間，在都市裡創造一處隱密角落。

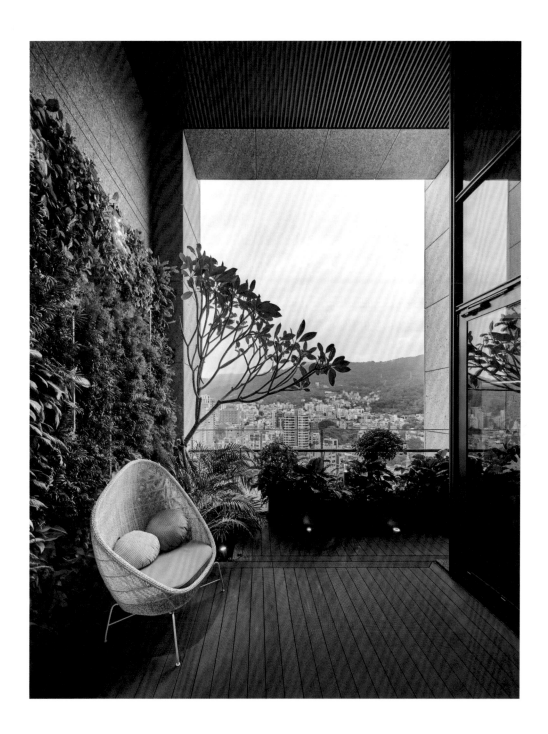

設計邏輯與脈絡的建構
關乎到效率好壞

空間設計和裝修工程，有著密不可分的合作。設計師以點線面規劃平面圖，再交由工班依照圖面進行施工，聽起來很簡單的步驟，背後卻有著百轉千迴，從一開始和客戶溝通，到丈量、平面配置、立面設計、施工圖……如果沒有好的邏輯鋪陳，工程無法流暢進行。

點、線、面是空間裡構成視覺的主要元素。不只是空間結構，幾乎生活中任何事物都存在著點線面。從設計角度來看，點線面的佈局就像是攝影的構圖般重要，有好構圖，才有好畫面。對一名設計師來說，加強邏輯和脈絡的訓練，是為了幫助設計被實現，而不是淪為空想卻做不出來的尷尬。

思考的脈絡，則要從每個案子中去尋找空間主題和意義，這會成為設計發想根基，以此為脈絡去梳理合理性，讓空間佈局變得有邏輯。就像以設計師來說，拉軸線是必要的設計技法，不管是點線面，只要拉出軸線就能看見佈局，再以比例劃分區塊，空間裡任何櫃體或牆面的存在，就有了依據。就像三房兩廳的房子，配置好基本需求後，如果發現空間內有塊空白，該如何填滿？或是留白？這些決定都會影響完工後的面貌與合理性。

右頁圖
空間內的立面線條，奠定了視覺美感。

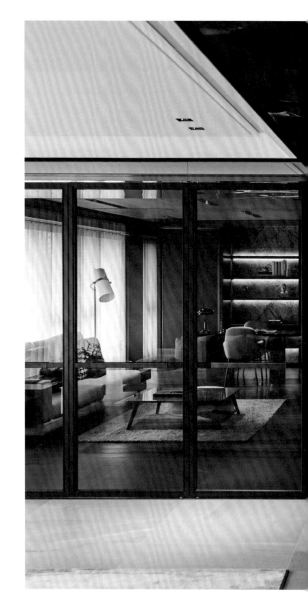

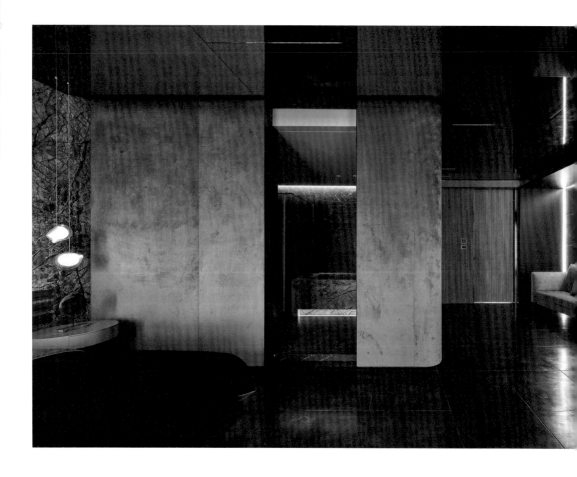

好邏輯，才有好效率

因為平面圖都是被創造出來的，每一條存在空間內的軸線，都是設計師自己畫出來，自然可以被更換或擦掉，所以繪製平面圖時，如果發現點線面連接不夠順暢，可以擦掉重來或修飾，透過思考軸線間的連接，讓設計回歸到合理性。

邏輯和脈絡本身不只跟美感有關，也牽涉到「效率」這件事。合理的設計，可以幫助設計師與工班溝通時更順暢，但設計不合理時，很難避免摩擦和額外消耗的成本，工程進度也會被耽誤，設計師的心情可能也會被影響。所以，讓工程順利進展，保持一個好的效率，對設計師來說，才能真正專注在設計這件事情上。

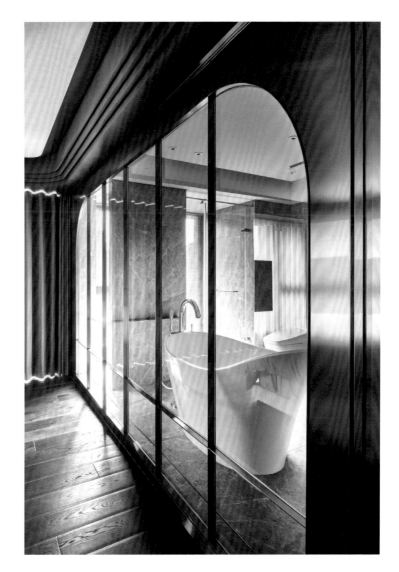

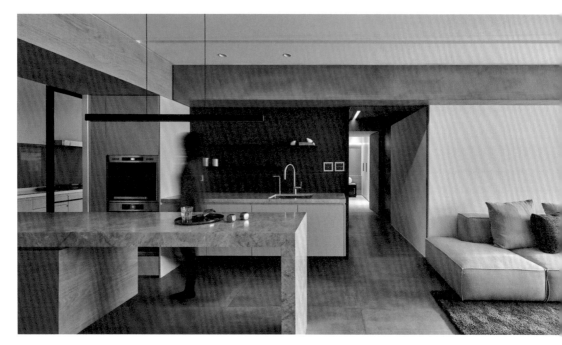

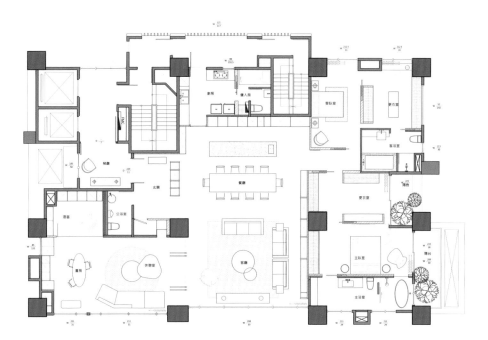

左頁上圖
不同空間結合時，掌握合理設計思維，就能順利銜接。

左頁下圖
光線進不來的角落乾脆用黑色暗到底，拉開明暗對比，空間反而有個性。

右頁圖
對設計師來說，初期一定是平面繪圖，好的邏輯思考很重要。

ONE WORK DESIGN

CHAPTER 3

實驗性與永遠的挑戰者：解題的方案

設計師是為了解決使用者問題而存在，關於平面圖規劃、材料選擇還有空間運用
手法，太多細節和思維需要學習跟調整。只有保持實驗精神，以理性為出發點，
才能不斷想出有創意的解決方式。

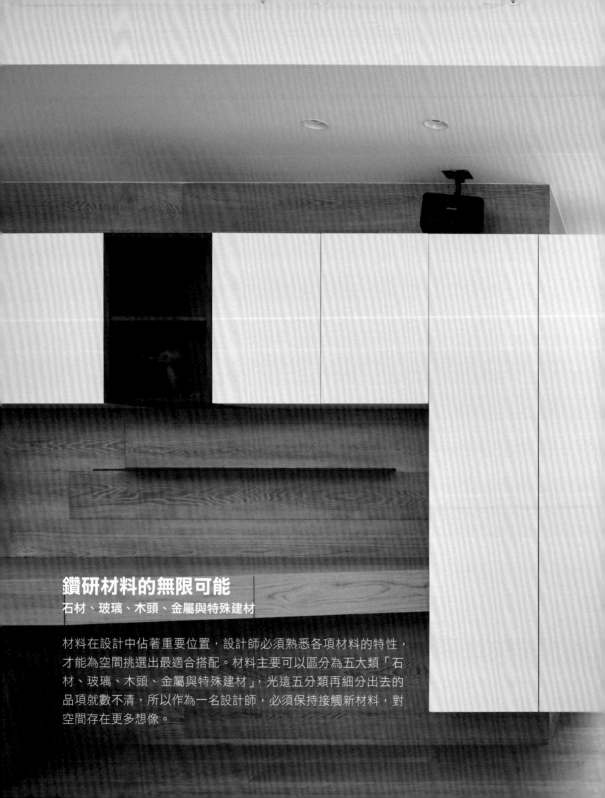

鑽研材料的無限可能

石材、玻璃、木頭、金屬與特殊建材

材料在設計中佔著重要位置，設計師必須熟悉各項材料的特性，才能為空間挑選出最適合搭配。材料主要可以區分為五大類「石材、玻璃、木頭、金屬與特殊建材」，光這五分類再細分出去的品項就數不清，所以作為一名設計師，必須保持接觸新材料，對空間存在更多想像。

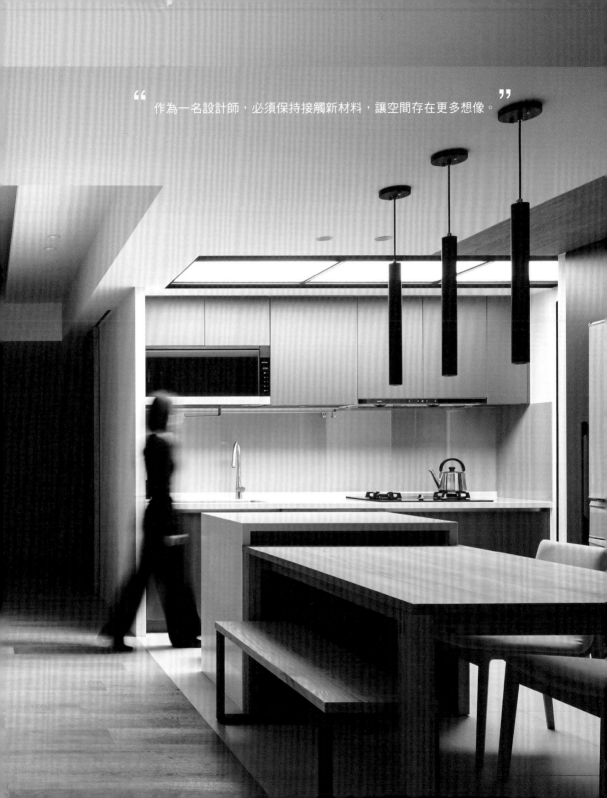

作為一名設計師，必須保持接觸新材料，讓空間存在更多想像。

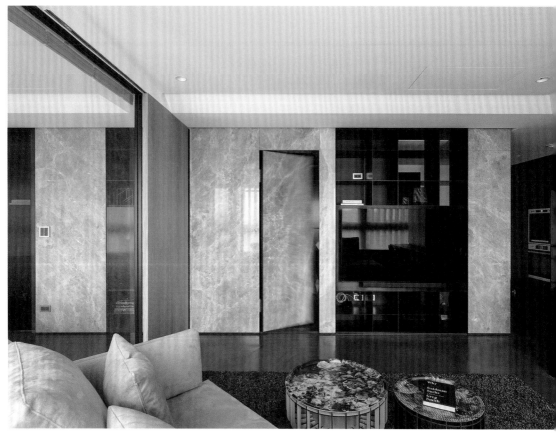

隱藏門片。運用石材薄板與分割效果，讓門片隱藏在一片石牆中。

石材，傳遞了厚實空間情感

人們對石材最直接感受，通常是聯想到大自然，一種自在與安心，因為每一塊石頭都帶著漫長歲月紋路，像這樣帶時光感的建材，彷彿對空間訴說著故事。而對設計師來說，規劃空間時如果整室質感太輕，會缺乏視覺上的平衡感，需要比較重的材料和諧空間重量，這時候石材是個能駕馭穩重氣場的好選擇。

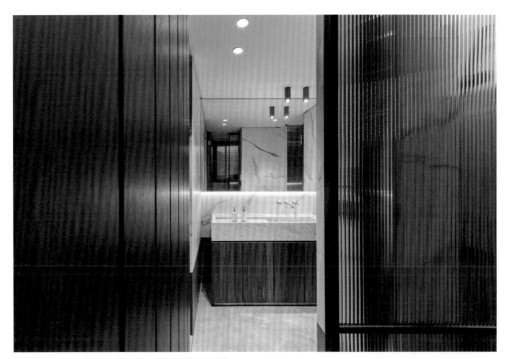

增加質感。將石材運用在洗手檯，成為空間視覺亮點。

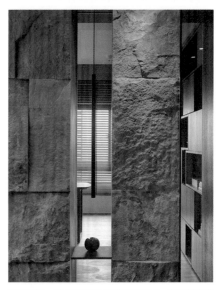

安定空間。觀音石的厚重帶來安定感，斷開牆面讓空間保持輕鬆。

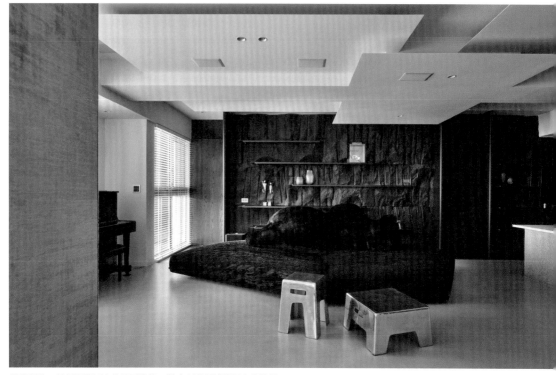

衝突對比。使用粗獷石皮作牆面裝飾，帶出空間細膩與厚實的衝擊。

不同石材，帶出不同空間面貌

石材雖然沉重，但如果削成薄片利用，有厚實感且運用簡單許多，甚至可以做成門片，讓視覺產生有趣反差。如果石材用在桌子或廚房中島，可形塑出厚實感。如果只是想要空間帶些安心感，可安置在場域部分牆面，比如入門玄關，以石材做立面作為室內與室外緩衝空間，藉由材料本身重量，讓回到家這件事成為一種有份量的儀式感。

紋路選擇也很重要，影響到空間質感。想要禪意的空間，可以選擇幾乎無紋路的深色石頭，像觀音石，讓石頭本身凹凸面訴說空間語彙；想凸顯現代感，大理石材是好選擇。

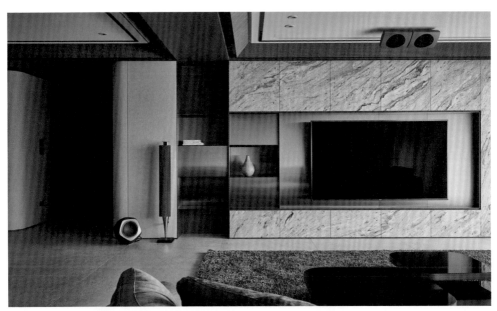

異材結合。結合鈦金鋼板，凸顯優美紋路的大理石質感。

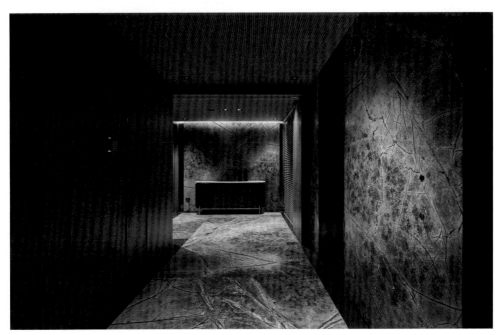

隱藏門片。運用石材薄板與分割效果，讓門片隱藏在一片石牆中。

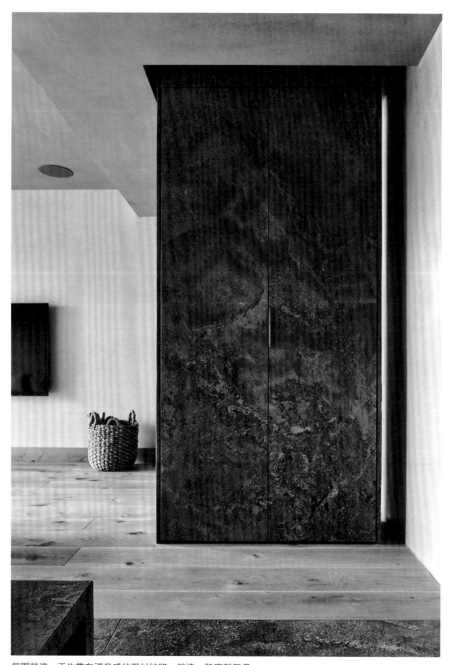

氛圍營造。天生帶有禪意感的石材紋路，營造一股寧靜氣息。

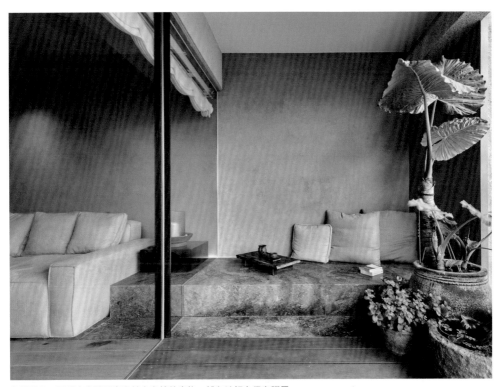

自然意象。石材本來就是來自於大自然的產物，鋪在地板上很有禪風。

表面加工。將石材切割成細條再組合，呈現不一樣的運用手法。

木頭，來自大自然最溫暖的呼喚

我們喜歡用木頭來架構空間表情，因為木頭與使用者之間，會產生一種寧靜深沉對話。而且木作可延伸的工法也很靈活，可以做平整線條，也能創造靈動曲線，活化視覺想像力。加上材料選擇豐厚，不管是木薄片、夾板貼實木皮、集層材或是實木，不論顏色或材料質地上，變化性都是材料分類中最活潑的，所以在空間中被廣泛使用。

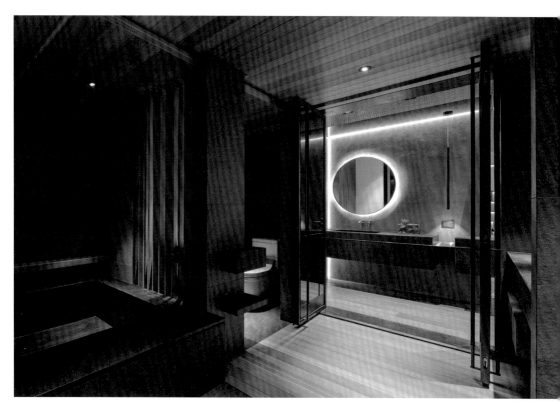

和風語彙。木格柵和木條，搭出一種日式居所的泡湯氛圍。

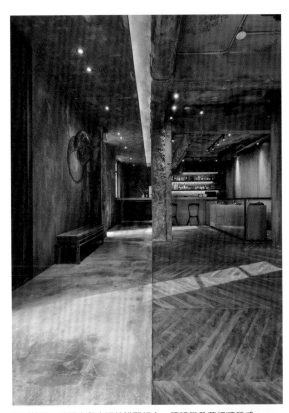

異材撞擊。混凝土與木頭的搭配組合，讓視覺帶著粗獷質感。

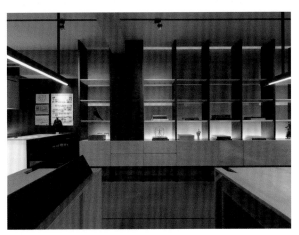

質樸原味。夾板與鐵板的結合，完整呈現材質特性。

化繁為簡。用夾板做桌椅和線路孔，真實傳達材質樣貌。

色澤和紋路，影響了視覺觀感

木頭能造就的空間樣貌很多變，端看選擇的質地和木紋色澤。最基礎的夾板質地堅固，可作輕隔間也能拿來作家具，即使不另外上木皮裝飾，夾板本身的質樸已經很具魅力。或用實木作端景，一根上好實木存在空間某一處，不一定具實用功能，卻能帶出溫暖質感。門片最常使用的裝飾木皮，色澤和紋路上的挑選也很關鍵，淺色木皮呈現乾淨清爽，深色木皮厚實穩重，木皮紋路的簡約和複雜都會影響視覺感受。木頭的運用在空間內，能賦予更多想像樣貌，讓空間實用之於也有豐富視覺。

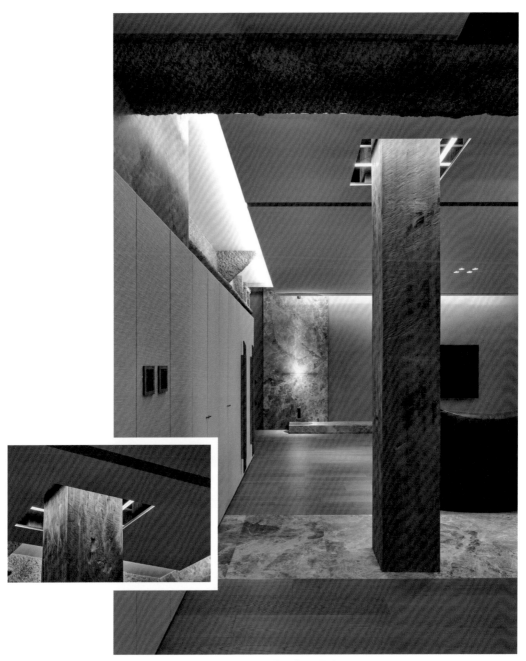

彰顯存在。一整段的實木，架構著空間帶有濃厚自然感。

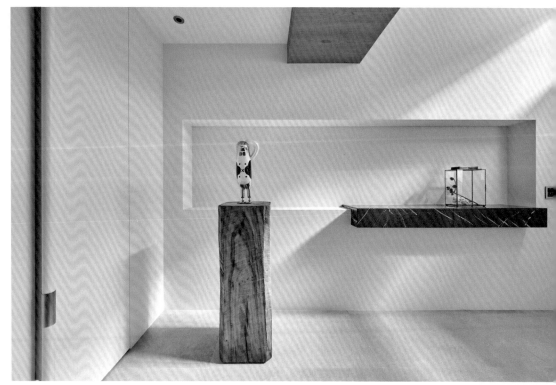

藝術端景。不平整實木當藝術品展示架，撞出人文氣質。

穩定畫面。沉穩色系的木地板，鋪陳出整室安靜氣場。

立面表情。拼接的木片作為樓梯壁面延伸，自然原始的原料素材。

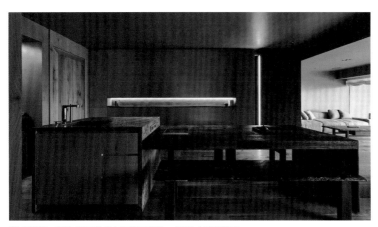

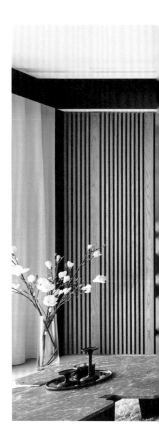

觸感堅實。深色木頭當成中島檯面延伸，厚實吐露著侘寂。

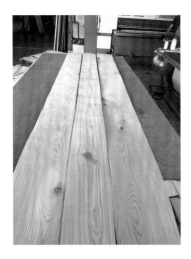

獨一無二。天然生長的木材，在工廠剖開加工方能窺其面貌。

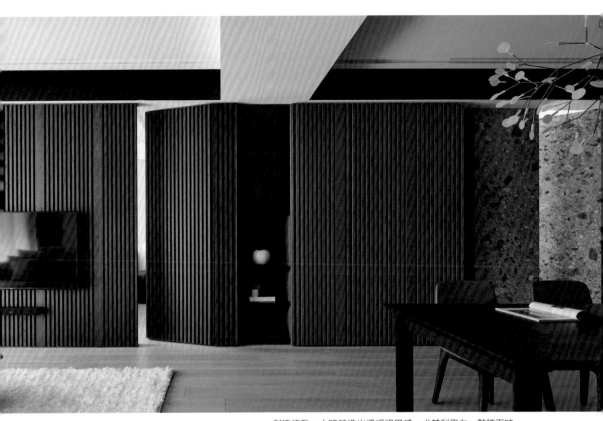

創造律動。木頭營造出溫暖視覺感，尤其利用在一整牆面時。

展現結構。把玻璃當成桌板，裸露出桌板的板材結構。

玻璃，曖昧的延伸著空間想像

玻璃是空間裡不可或缺的建材，同時也是很獨特之存在。透明玻璃延伸了空間，如果是做在窗戶就有了窗景，能納進室外風景；深色玻璃則像鏡子，反射空間，堆疊景象；如果把鏡子放在窗戶旁邊，反射的事物就像是重複物件延展，很有意思；若是坐在靠天花板的位置，因為高度問題不會照到人，但空間具擴充感。

引領動線。弧狀的玻璃，柔和了空間的動線與視覺。

反射沿伸。利用材質本身的透光和反射，無形中放大空間感。

接引採光。將清玻璃做在隔間頂部，採光能得到蔓延，視覺也輕盈。

一種虛實間的微妙變化

玻璃營造一種虛實之間的關係，就像是「無」材料般的存在，讓空間變得輕盈。
如果結合反差大的建材，比如石材，玻璃的「輕」搭上石材的「重」，會撞出視
覺火花，有了空間趣味。加上現在玻璃種類許多，夾紗玻璃、清玻璃、毛玻璃、
烤漆玻璃或壓花玻璃等，多樣化選擇讓空間設計更靈活。尤其加上室內光線，投
射在玻璃反射出的光源，都讓空間產生了一種曖昧變化。

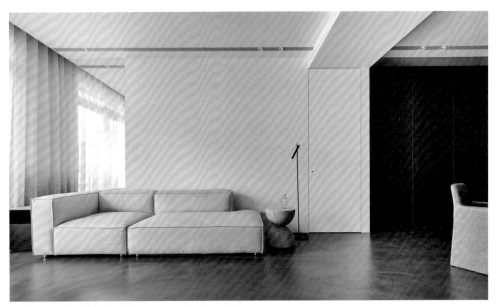

合理放大。客廳背牆部分運用鏡面，放大空間感和採光明亮度。

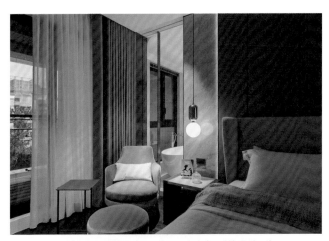

引光入室。臥房和衛浴之間的壁面，局部用清玻璃，視線得到延伸。

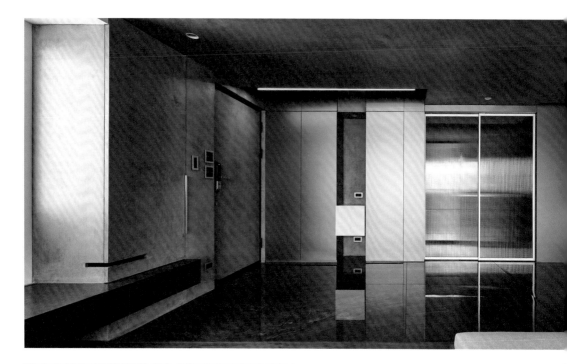

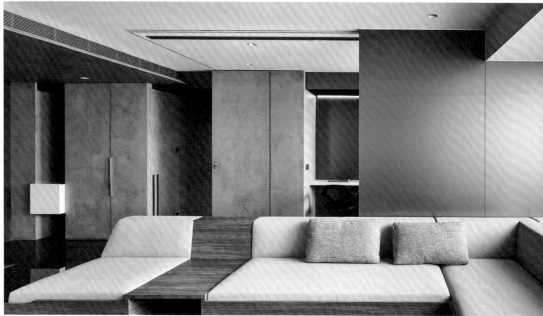

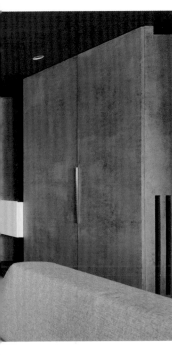

顯隱之間。氟酸玻璃賦予玻璃更多色澤，兼具隱密性。

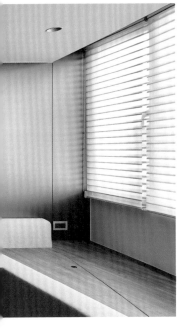

透而不穿。具多彩性的氟酸玻璃，很適合營造空間輕薄感。

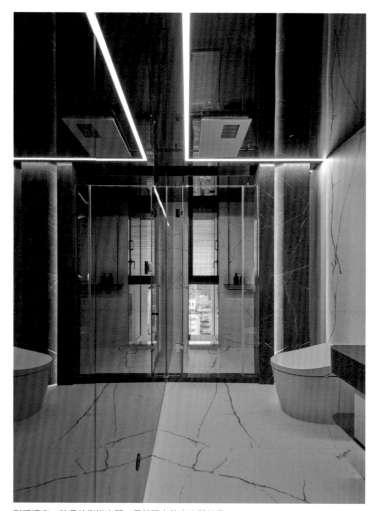

對稱擴充。狹長的衛浴空間，用鏡面來放大空間效果。

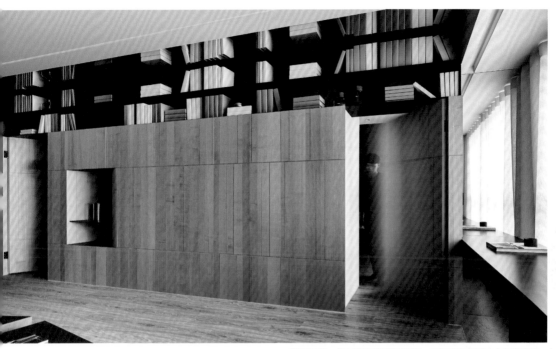

邊界無限。靠天花板頂部的書架，利用細長鏡面有如無限延伸。

展示質感。清透的玻璃，最適合展現美麗花紋的大理石質感。

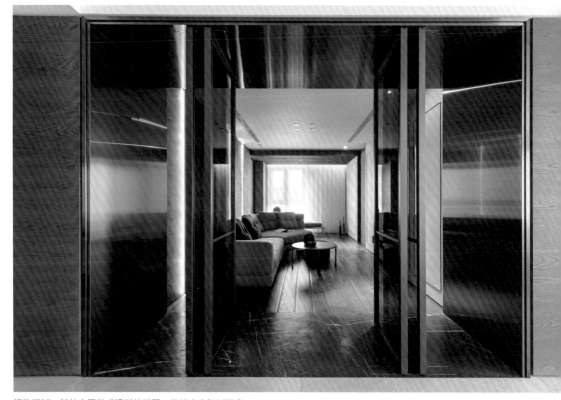

轉換場域。鍍鈦金屬做成過道的拱門，銜接客廳氣派迎賓。

金屬，既靈活又沉穩

金屬這個材料很有意思，它可以很大也可以很小，線條可以很柔和也可以很厚重，能做到這樣的主因是延展性好，支撐力也夠。雖然金屬材質有很多選擇，通常鐵件的使用頻率比較高，因為鐵件很適合雕塑造型，比如框架結合石材、木頭或玻璃等其他材料，可以說是結合異材質時很好用的選擇。

歷練痕跡。工一設計的大直辦公室,用生鐵做立面造型。

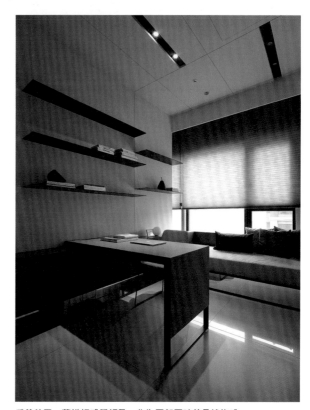

反差效果。薄鐵板感覺輕盈,作為層架同時兼具線條感。

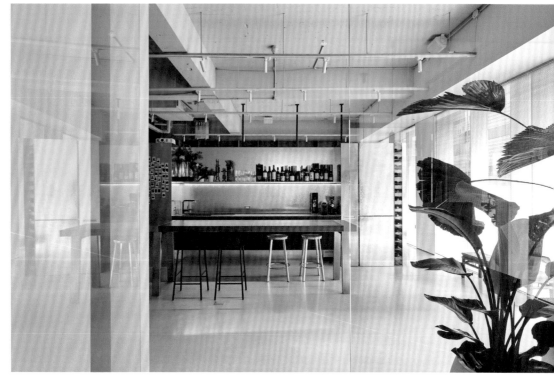

氛圍營造。用鍍鋅原色，作為中島廚房材料，帶些科技感。

有著細膩感的金屬材質

金屬也能展現細膩的一面，把延展性高的金屬，拉的很細很長，做成欄杆或支架，呈現的線條感有著細緻層次，空間也多些對話。有些金屬本身剛性很適合作為結構體，比如用薄鐵板做邊框承接厚重石材，因為鐵耐重性足夠，讓材料本身優勢被完整發揮，而不是制式化運用。鍍鈦金屬的質地比較輕盈，視覺感也比較高級，空間設計時，如果想帶細膩的質感，也會是很好的選擇。

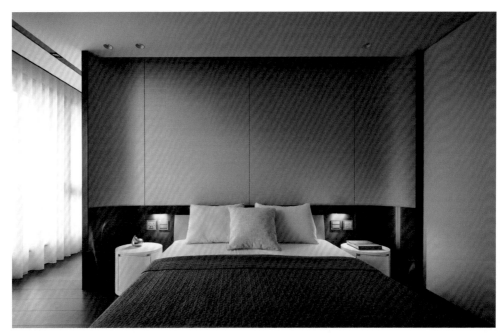

檔次升級。床頭點綴局部的鍍鈦板材，視覺感高貴。

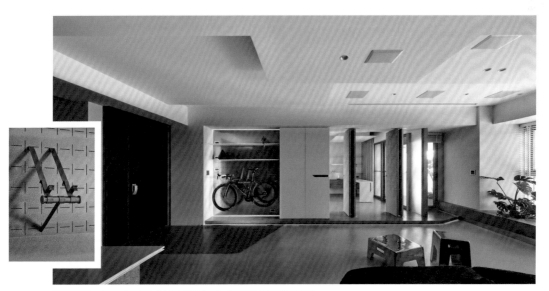

舉重若輕。以不鏽鋼板作立面支撐腳踏車，讓空間有了剛硬氣息。

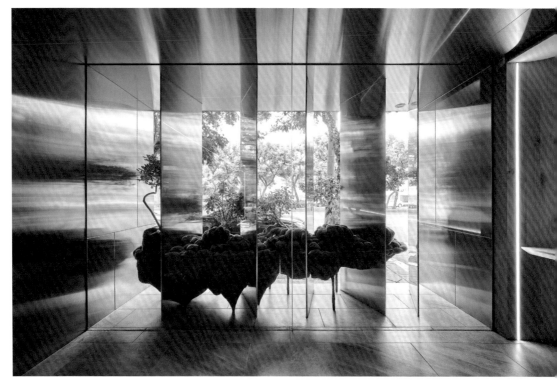

境幻效果。金屬結合鏡面，空間畫面像是萬花筒般不斷折疊展現。

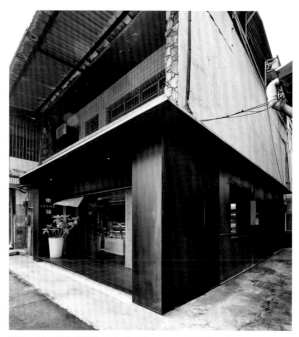

銜接新舊。沖孔鐵板銜接老房子立面，視覺在新舊間產生交集。

立面表情。鐵板在轉角處略為凹折，讓空間柔和一些。

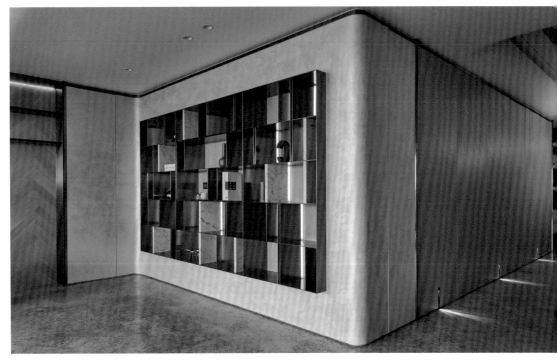

冷暖平衡。柔軟皮革加上鍍鈦金的質感，凸顯牆面氛圍。

特殊材料，讓空間更多變化性

除了慣用材料，其實還有很多材料可以被運用在設計上。比如特殊漆料、清水磚、皮革、卡布薄膜等。雖然受限於價格或材料本身特性，無法被廣泛使用，但在特殊需求或場域，運用少見材料也可以讓空間帶點新鮮感，對設計師來說也是有趣的嘗試。

皮革，天生優雅的氣質

皮革是一種古老且自然的材料，搭配金屬時會散發細膩感。如果善用皮革的溫暖特質，很適合用在手觸摸的到的地方，比如把手，也可以手縫方式結合其他材質，縫線的線條感很有意思。

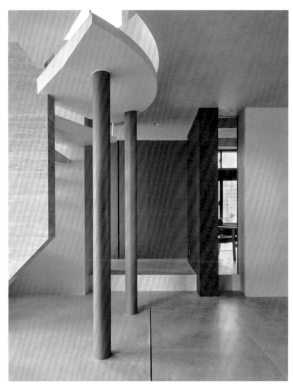

觸手溫潤。柱子包覆著皮革，行走時無意間的觸摸都是溫暖。

精工細節。以皮革做局部牆面，點綴空間
的細緻質感。

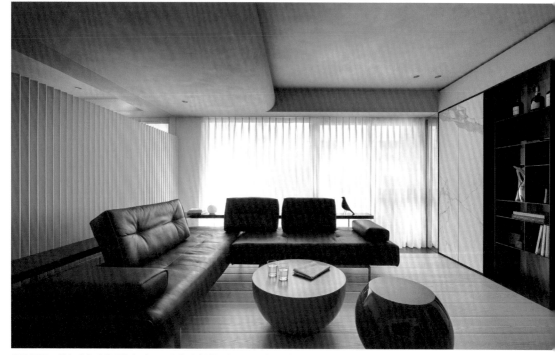

純粹氛圍。帶有手作感的不均勻壁面，是特殊漆料的特質，也讓天花板不同型體得以整合。

特殊漆料，塑造雕塑視覺感

有些特殊漆料本身帶厚實感，雖然無法做出一般油漆的細膩，邊角收邊會有弧度，
無法是直角，但這樣不均勻的手作感，讓壁面有了肌理，賦予空間自然厚度，視
覺顯得飽滿。

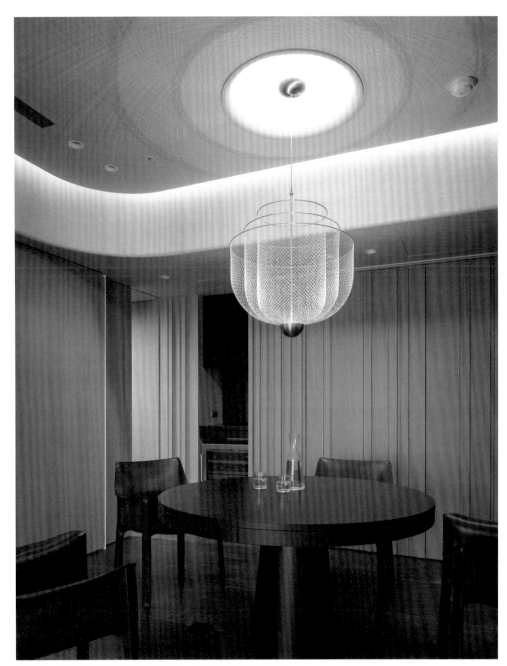

雕塑質地。厚實感讓天花板的陽角處產生一種如雕塑般的立體效果。

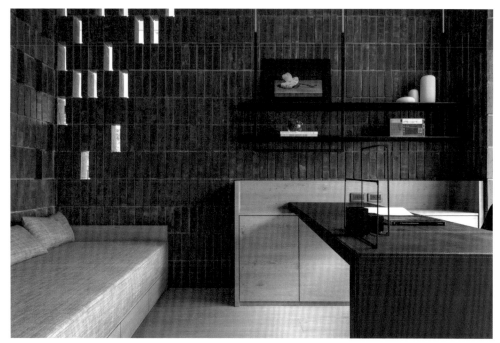

材質原色。樸拙的清水磚搭上現代感素材，空間展現衝突韻味。

清水磚，古樸的材料美感

紅磚砌牆是台灣現在常見的空間裝飾手法，清水磚在製作磚塊時會篩掉較粗的顆粒，燒製時磚塊的大小和稜角也很一致，簡單來說就是高質感紅磚，運用在現代空間裡，會因為古樸質地產生視覺衝擊。

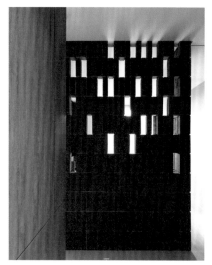

建築元素。少許刻意鏤空的局部牆面，透著光影很美麗。

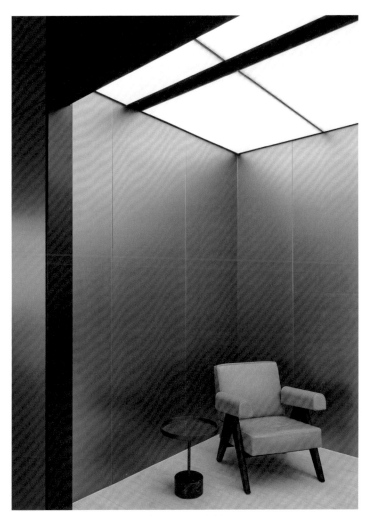

均勻照明。卡布薄膜的好處是靈活性高，也可當燈箱照明用。

薄膜天花，收邊於無形中

卡布薄膜是近年來比較新的材料，設計因為必須考量未來的維修是否方便，維修孔位置也會影響到收邊，卡布薄膜因為安裝輕巧，可以免除這些擔憂。通常會運用在天花板，做為大型燈箱的概念使用，因為輕薄好拆除，遮蔽性又夠，既能隱藏管線同時讓收邊變乾淨。

持續學習，工作與生活的平衡

每天都到同一個地方上班，日復一日做著一樣的事，是維持生活必要的穩定節奏，但偶而穿插一些有趣的事物進來，讓生活有些起伏變化也不錯，所以我們每週舉辦讀書會，也會去彼此工地參觀，藉由分享生活經驗豐富視野。

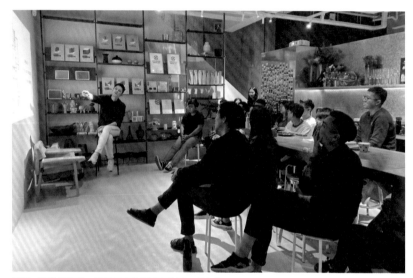

每週一次的讀書會，聽見同事的創意和生活，很有趣。

設計是一條漫長學習道路，從起點開始，就看不到終點了。因為一路上可以學習的東西太多，隨時有新挑戰，也隨時需要調整改變。人生不保持變動，就會成為死水，必須督促自己不要過得太安穩，才可以保持學習和創新。所以工一設計從創立起初就有每週讀書會的行程，也會去彼此工地參觀，互相交流，一直到現在都維持這傳統。

讀書會一開始是我們三個人輪流，後來發現如果同事也能參與，好像比較有趣。讀書會主題內容不限，想講什麼都可以，主要讓同事有練習表達的機會，同時提升簡報能力。有些分享內容很有趣，比如減肥計畫，看同事如何規劃減肥之路很有意思。有些同事會分享喜歡的藝術家，大家因此多認識一些很棒的藝術家，互相交流是很棒的事。

辦公室有個小院子，想喘息時可以休憩一下。

到國外員工旅遊時，會安排值得參觀的建築或商場遊覽。

不定期參觀彼此的案子，藉此觀摩各自的設計差異。

透過分享看見更大的世界

還有同事介紹帶他長大的外婆，如何帶著他在菜市場買菜補貨，因為家裡開餐廳，從小耳濡目染下，對食物自然很在乎。這也讓我們反思到一些事情，懂得吃也是一種很好的鑒賞力，因為美食跟設計都不是生活必需品，將就用也是能過生活，但會重視都是為了讓生活變得更好。

透過每週讀書會，看見不同生活痕跡和不同思維方式，同時不定時參觀彼此的工地，這些都可以增加見識，同時打開更豐富的生活視角，對時常埋頭工作的我們來說，都是設計養分的滋養。

從圖紙到現場
是一場漫長的理性考量

圖紙要轉化成現實，必須要看工法是否能落實在空間裡，可以說工法是空間的基礎，而工班更是案場裡最重要支援。當然，工班分工愈細，費用愈高，如何挑選工班以及希望做出什麼樣的空間，都是圖紙繪製時需要先考量的因素。

空間設計是為了解決使用者問題而存在，但要把設計呈現出來，靠的卻是紮實的工法基礎。在圖紙上規劃空間時，點線面連接出平面圖，代表著要跟工班溝通的一切語言。從丈量案場、與使用者溝通，接著設計師想在圖紙上傳遞出什麼樣空間語彙？如何和工班溝通落實？都是一場謹慎思考。當然，從圖紙到現場完工，也考驗著設計師最後呈現出來的東西，是否兼具實用與質感。

不過做設計最有趣的也是這一塊，因為設計師能真正參與的部分有限，不管是丈量平面，與工班溝通或處理工地事情，都是一連串瑣碎的事物，只有繪製圖紙時可以加入設計理念，在協助業主實現想像的空間時，也同步實現對設計的熱情。所以會不斷的想鑽研工法，讓空間保有新意，熱情也能被延續。

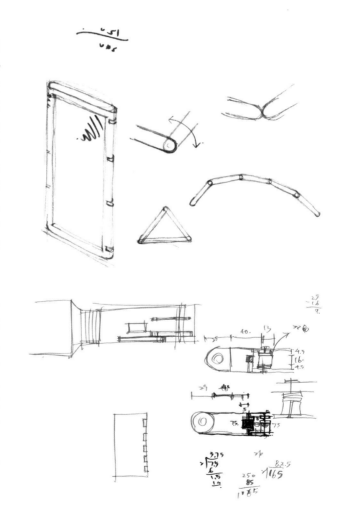

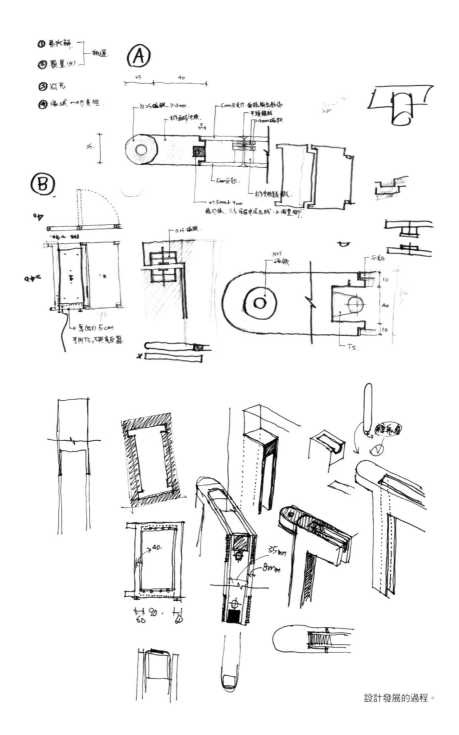

設計發展的過程。

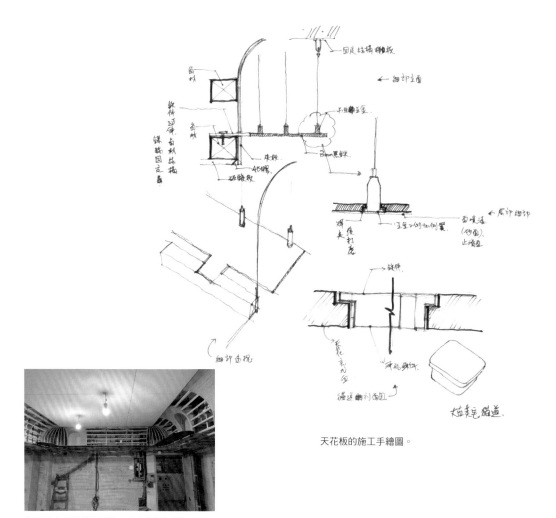

天花板的施工手繪圖。

為了貓咪玩樂做的通道，以木作架起框架。

天花板，佔據空間大部分視覺

天、地、壁是空間組成三大要素，天花板因為佔幅面積大，直接影響視覺感受。通常將天花板處理的乾淨，看起來比較舒服；帶曲線或圓弧狀的，會顯得活潑獨特，端看設計師與使用者之間的溝通和對空間的期待。做空間時，當然會希望視覺乾淨，所以如何妥善收納管線在天花板內會是主要考量，再去思考要用什麼材質以及什麼工法來操作。

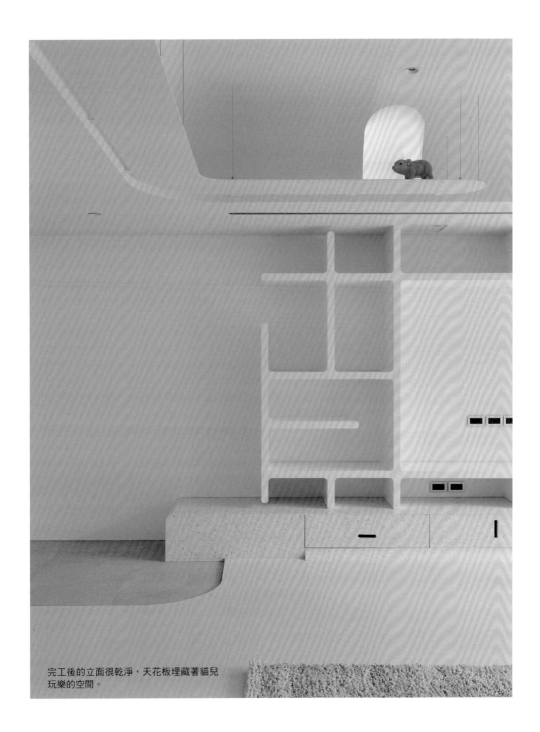

完工後的立面很乾淨，天花板埋藏著貓兒玩樂的空間。

天花板可以不只是天花板，成為裝飾重點

通常天花板規劃有三種方式，平釘天花板、間接照明天花板或裸露天花板。平釘天花板最常見，能將天花板管線收納起來；間接照明特色是光源透過折射發散，光暈柔和，但清潔上容易囤積灰塵；裸露天花板迎合工業風，凸顯線路的原型。除此之外，也有造型天花板或流明天花板等方式，造型天花板比較費工，但有不一樣的視覺刺激，流明天花板則帶有間接天花板的優點，光源溫柔，未來維修也方便。

類型	特性
平釘天花板	收納管線創造空間俐落感，會降低天花板高度需衡量空間垂直高度與樑深
造型天花板	設計感強，較費工
間接照明天花板	照明光源透過反射發散較柔和，後續的清潔相對不易
流明天花板	光質柔和，能做出有如自然光從天井灑落的效果
裸露天花板	會凸顯空間原貌與管線，需謹慎安排管路燈光等

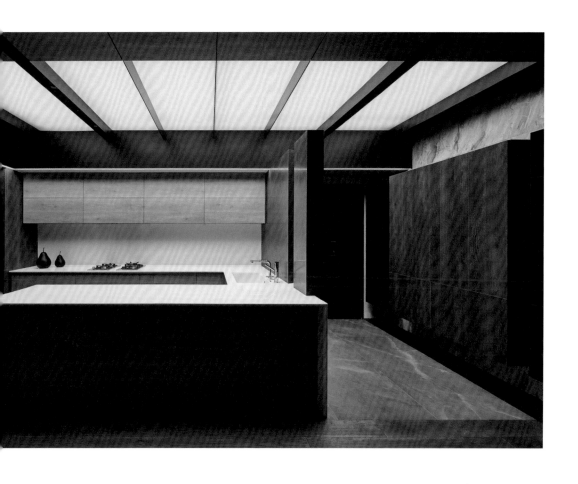

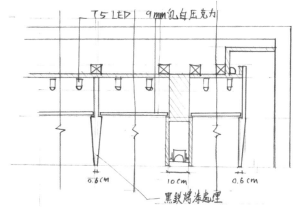

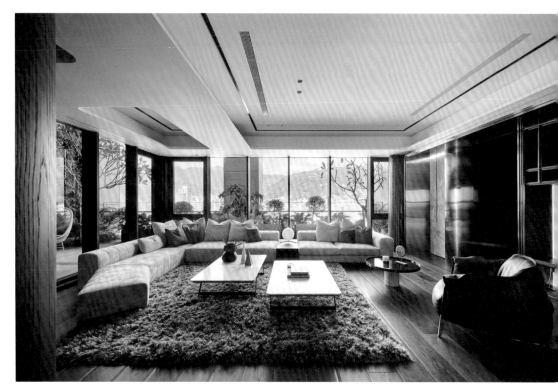

收的很乾淨的天花板，讓視覺很清爽。

天花板的施工手繪圖。

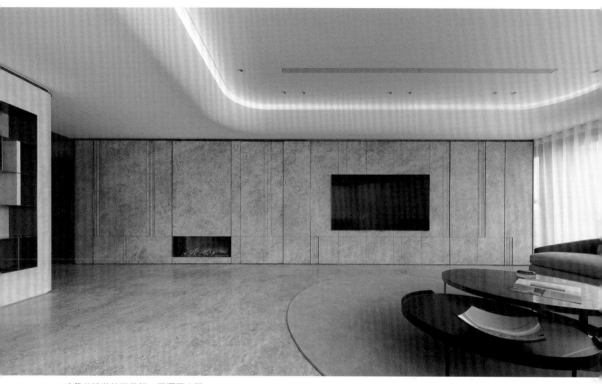

略帶曲線狀的天花板，圓潤了空間。

天花板的施工手繪圖。

多材質架構的天花板質感，展現工藝氣息。

天花板的施工手繪圖。

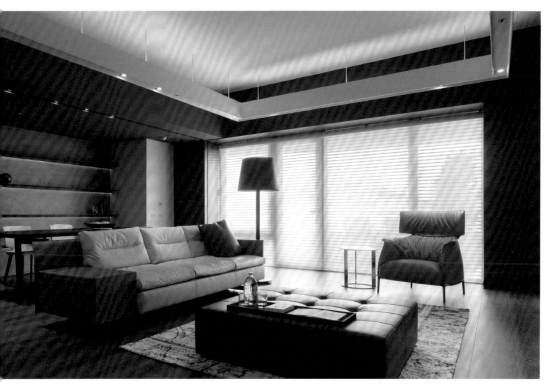

稍微降低天花板的照明燈管，管線成為空間線條。

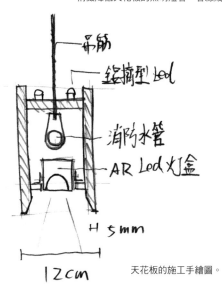

天花板的施工手繪圖。

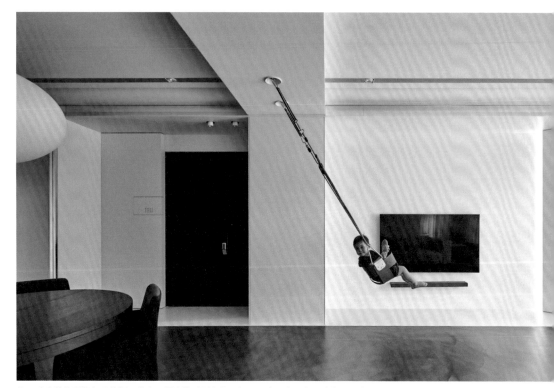

施工時先將鉤環藏在天花板，並在四周安裝扇形套件，如此一來不會因為後續使用而造成汙損。

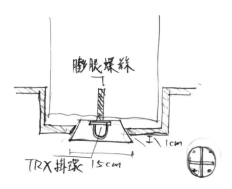

天花板的施工手繪圖。

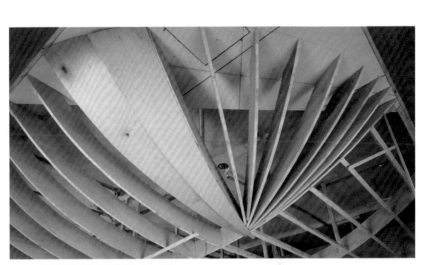

以木工做出弧狀天花板曲線作為施工基礎。

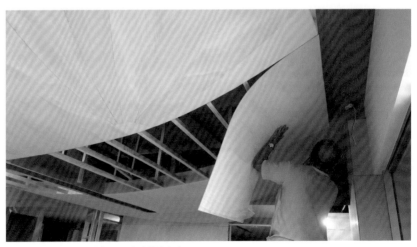

順著木作架構的基礎模板，一片片黏貼木皮。

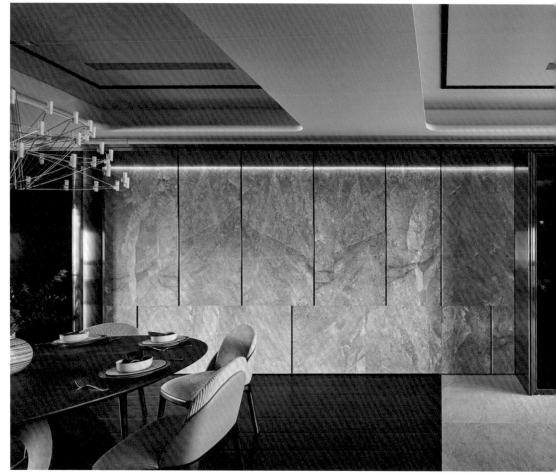

大理石做在整面牆，拼接出線條的視覺美感。

牆面，不可或缺的立面設計

牆面區隔了空間，像是棋盤上的旗子一般，散落在空間中必須讓零散排列的牆面在空間中有共通語言，於是設計師置入的規劃，成為整合牆面重要關鍵。有時候用斷開的方式，讓牆面表情豐富，斷開部分用來作層架或鏤空也很不錯。利用金屬板材鋪在牆面，結合大理石或木作，異材質間結合組成的面貌很有意思。

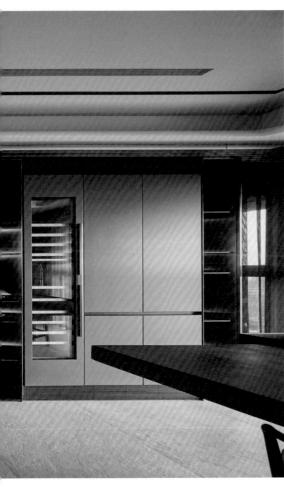

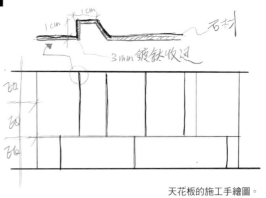

天花板的施工手繪圖。

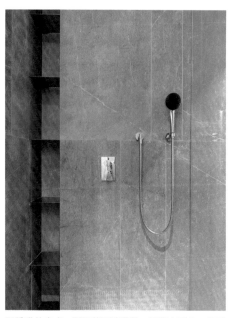

用脫溝的方式，斷開牆面連續性，視覺有層次，同時可產生功能性。

牆面，串連空間場域的重要角色

基本上牆面是空間內的存在要素，銜接著空間與空間，除了利用材質來做裝飾，適當留白也很好，不需要所有牆面都做裝飾，有些牆面可以用壁紙或油漆來做場域串連。無論哪一種方式，都要維持空間節奏，也就是空間設定的主題方向，以這樣的理性為考量，再去蔓延牆面規劃，讓空間設計有一致方向。

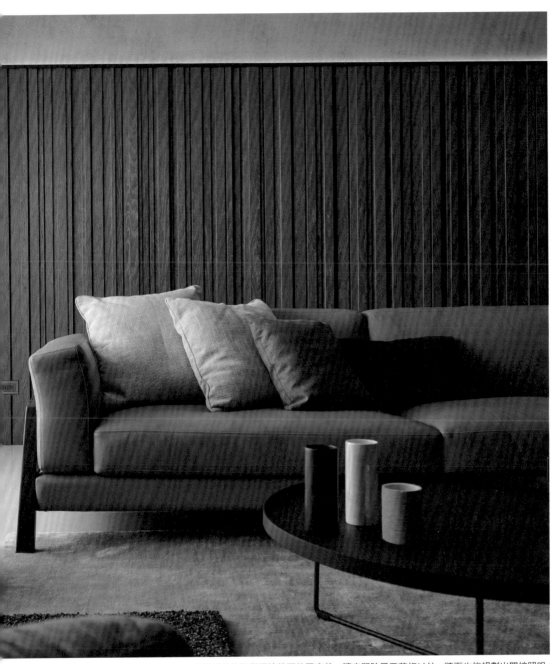

利用錯落格柵與原始牆面的厚度差，讓空間除了天花板以外，牆面也能規劃出間接照明。

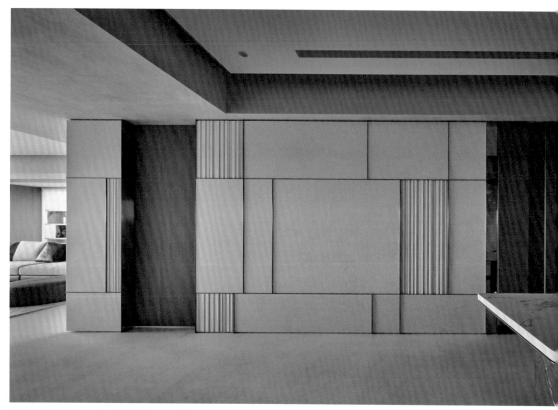

石材作為牆面裝飾，整片搭配細條狀，勾勒紋路感。

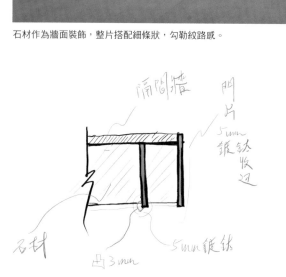

牆面的施工手繪圖。

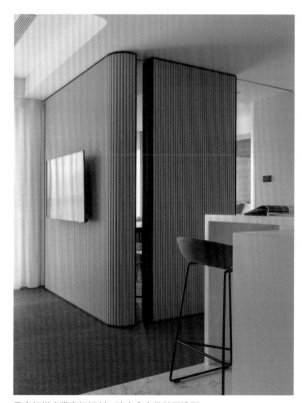

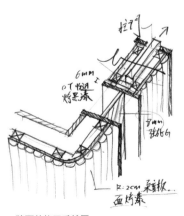

牆面的施工手繪圖。

柔音板樣式豐富好切割，適合拿來做壁面造型。

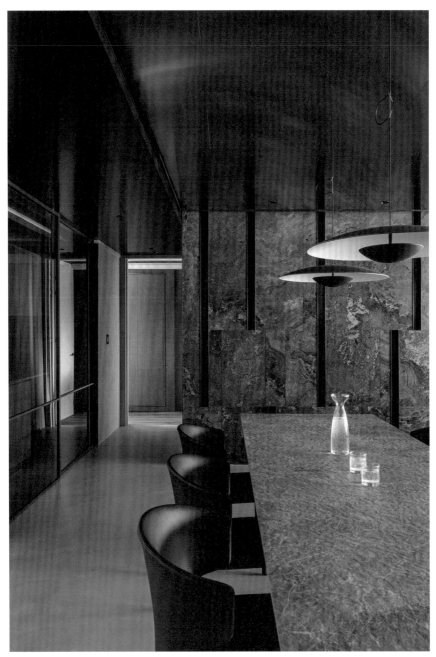

石材搭配鐵件，形塑出帶剛硬的空間氣息。

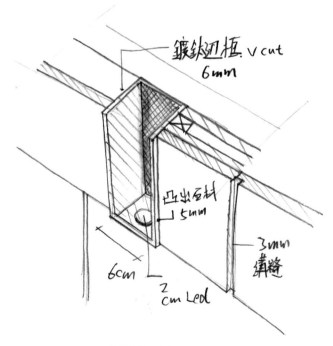

鍍鈦边框. V cut
6mm

凸出石料
5mm

6cm

2 cm Led

3mm
填缝

牆面的施工手繪圖。

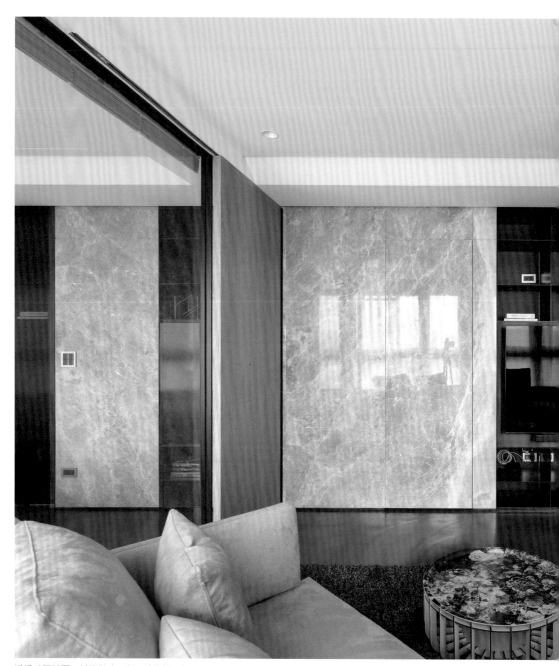

透過暗門貼覆石材的做法，利用線條的分割及溝縫，得以延續牆面造型不被中斷。

衛浴空間內利用金屬門框作為磁磚的收邊。

屏風，若隱若現的空間之美

相較於隔間牆，屏風是更為輕巧遮蔽。具劃定界線作用，也讓空間不顯狹隘。屏風變化性很寬廣，結合不同材質做組合，比如鐵件跟大理石、木作跟石材、甚至可混合三到四種異材質，做為櫃體結合屏風效用的設計，在空間內作場域劃分的界定，比起隔間牆厚重感，屏風的靈巧性，空間感顯得輕鬆。

呈現方式可以多樣化

材質的運用也豐富屏風樣貌，比如木格柵做成的屏風，帶些禪意氛圍；毛玻璃結合鐵件，遮掩中保持光線穿透；石材如果做成屏風，是一道有力量的遮蔽感，帶來安心。屏風也可以做成弧狀或曲線狀，柔化空間線條同時延伸空間視角，讓屏風成為設計線條一部分。當設計不要被侷限想像力，屏風可以有千萬種樣貌呈現，也讓空間設計變得有趣。

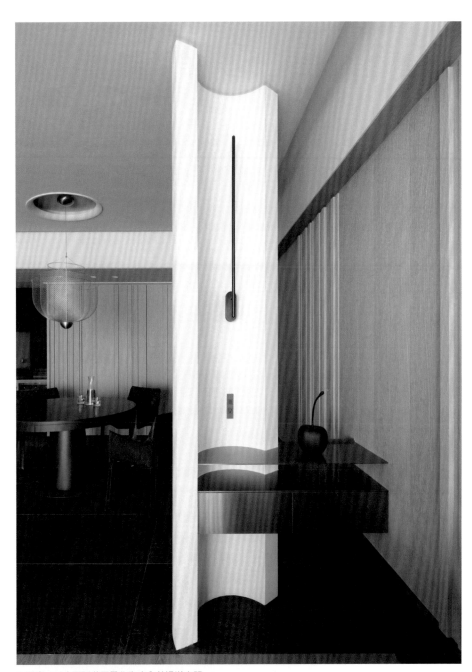

入門處，以小圓弧狀屏風作為室內外過道空間。

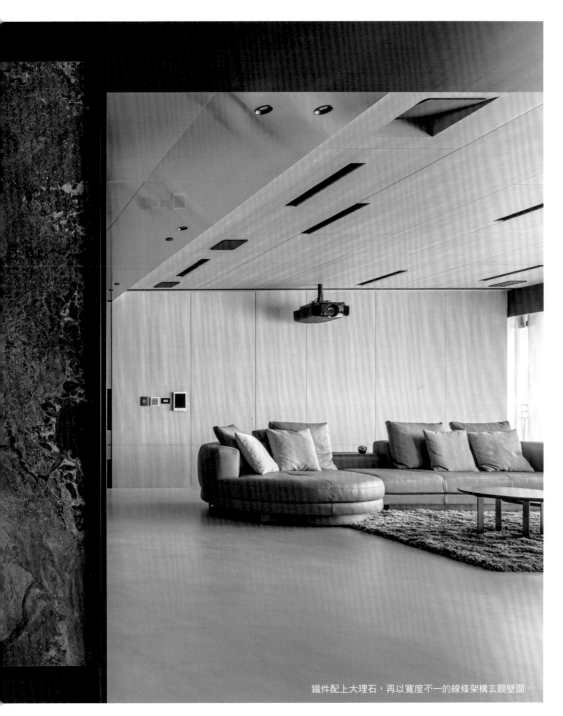

鐵件配上大理石，再以寬度不一的線條架構玄關壁面。

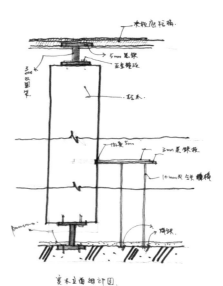

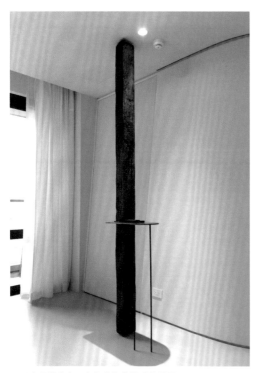

以厚實溫潤實木，作為室內些許視覺端景。　　　　　屏風的施工手繪圖。

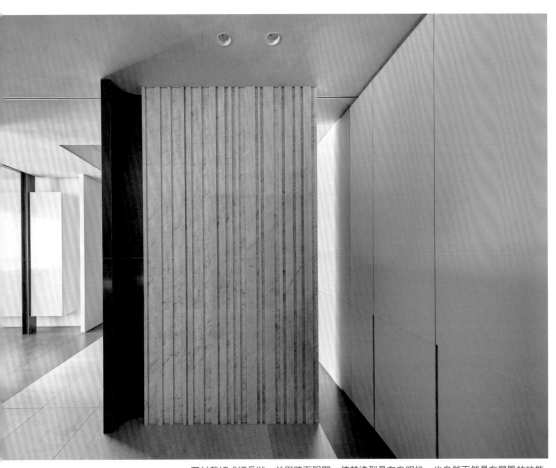

石材裁切成細長狀，並與牆面脫開，使其造型具有自明性，也自然而然具有屏風的功能。

結合木頭、鐵、石材和燈光，異材質結合讓屏風具獨特性。

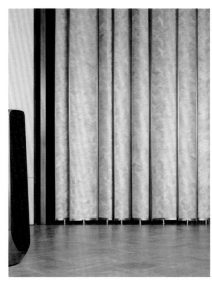

金屬結合壁紙，用細長支架撐起屏風美感。

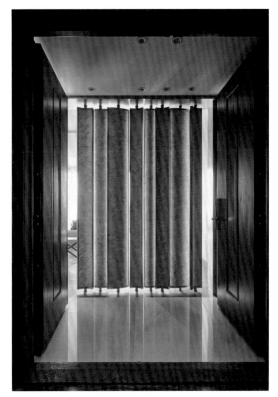

像是窗簾的概念，透光又帶著隱蔽性的屏風設計。

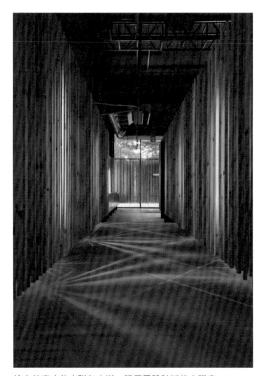

搖曳的實木條串聯起走道，讓屏風設計延伸出禪意。

屏風的施工手繪圖。

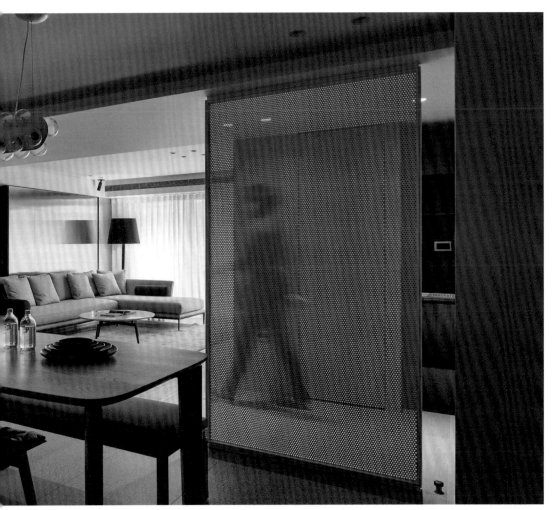

鋼網做成屏風，兼具透光和區隔空間效果。

櫃體的施工手繪圖。

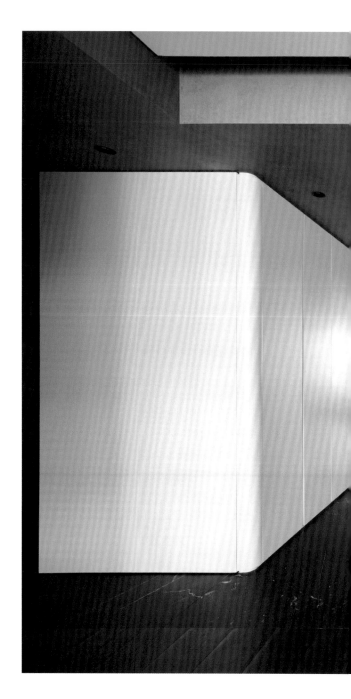

櫃體，兼具收納與陳列美學

很多人會把櫃體當成收納一部分，如果把看待櫃體的視角拉高些，其實櫃體存在修飾空間線條和場域界線作用，櫃體形式和結構更是空間量體設計時會影響整體呈現的關鍵。設計師也可以把櫃體當成小型空間結構體規劃設計，讓櫃體以 3D 圖模擬線條形式，如果需要結合打光，那麼燈條該如何埋藏，也可以從 3D 圖中做思考。

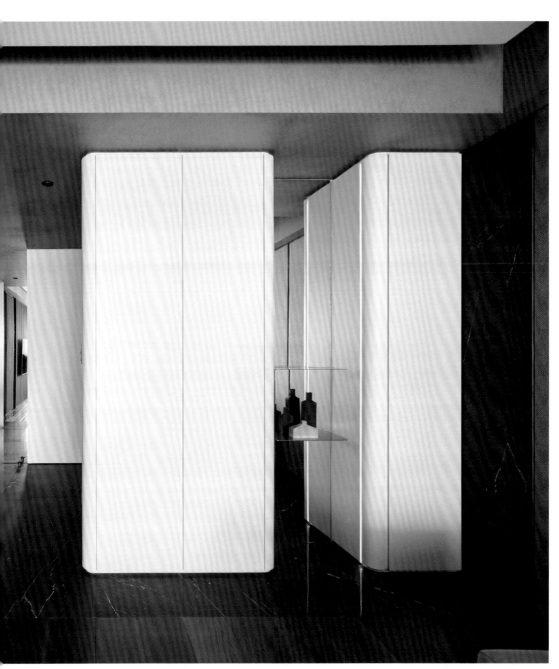

在設計櫃體時，若能將櫃體的收邊與現有牆體做一整體設計，使用相同造型的語彙，可讓空間立面表情更和諧。

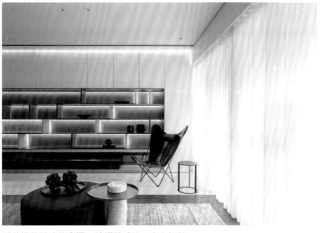

隱藏燈條線路的書櫃，讓櫃體感覺明亮有氣勢。

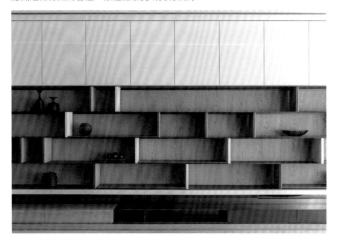

關掉燈光後的櫃體，原木質感帶出人文味。

櫃體的施工手繪圖。

櫃體也是空間線條一部分

簡單來說，如果光源要做在櫃體深處，燈條可以暗嵌在櫃體底部，利用視覺落差隱沒燈條存在。如果要從前方打光，可用鐵條折出線條，讓燈條藏在打折處就能遮蔽住。有時候牆面作一個小型凹槽櫃體，擺盞小吊燈或擺飾，雖不具收納功能卻輔助氛圍呈現，尤其將燈光埋藏得當時，散發的韻味提升了質感。

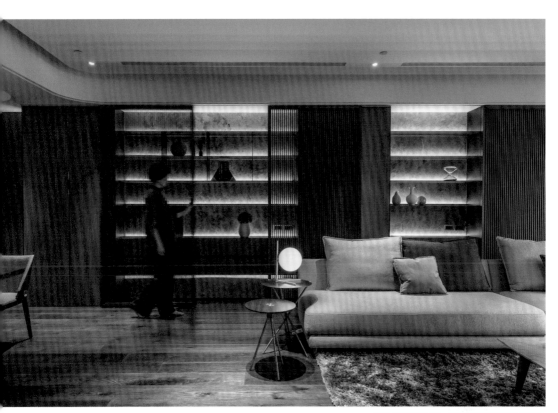

加上格柵的櫃體，靈巧劃分空間使用界線。

櫃體的施工手繪圖。

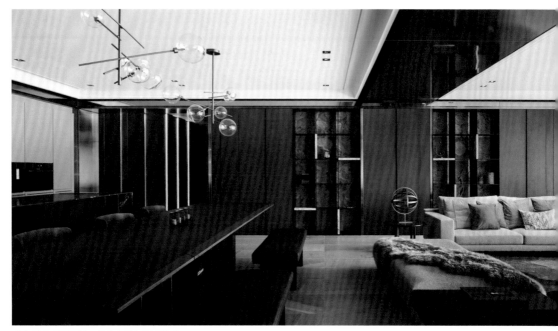

結合了大理石板材，韻味中帶有氣派質感。

櫃體的施工手繪圖。

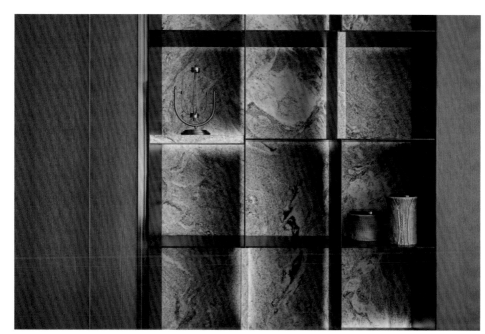

細部圖可看出櫃裡的層次感鋪陳光暈。

取手，細微處的美好感官體驗

取手是空間內看似微小的存在，也是直接感官體驗，選用的材質會跟隨每一次的使用被感受著，看似微不足道卻是日常美好。所以如果預算足夠，會希望依據每個案子量身定制，讓取手符合氛圍，空間體驗更具完整性。

取手是空間的靈魂之眼

取手結合異材質能創造優質的體驗效果，比如金屬加木頭，或木頭加皮革，雖然屬小型物件，但展現了結構之美。把手通常結合櫃體或門片而生，像畫龍點睛般存在增添風采，也讓門片開闔時多些感官享受。取手設計的支撐點也很重要，影響後續使用便利性，尤其異材質結合時，該如何才能密合完善？支撐力道足夠嗎？需要累積經驗判斷，也讓取手設計變成一件有趣的事，尤其每個空間都有屬於自己語彙，這些細節順應使用時的五感體驗而設計，造型可以有無限想像力。

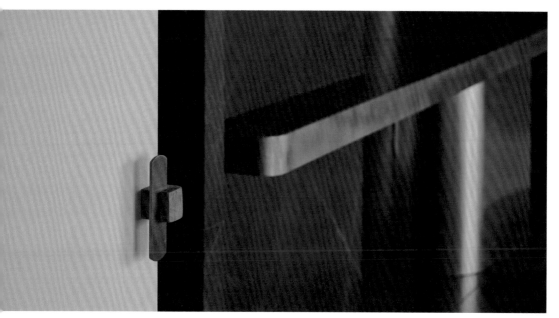

以實木為架構，結合鍍鈦金的金屬質感。

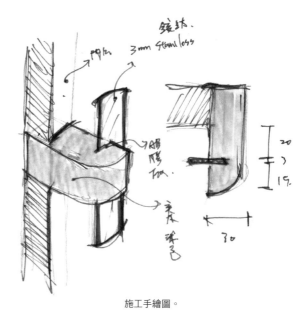

施工手繪圖。

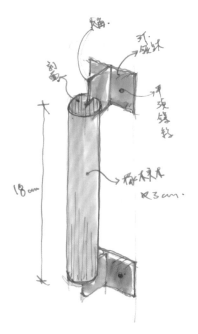

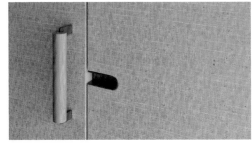

以繡布來當櫃門表層，用正負設計概念，讓把手一凸一凹做成對狀，凸出的把手是橡木結合鍍鈦金屬。

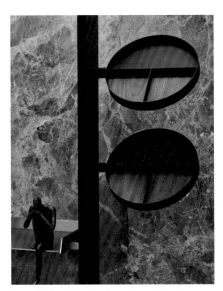

以取手為概念做成的小型托盤，托住生活小物品。

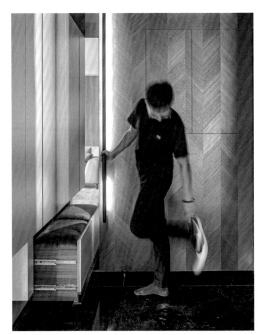

平時是玄關燈，也是可供穿鞋時更省力的把手。

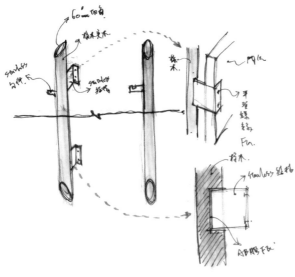

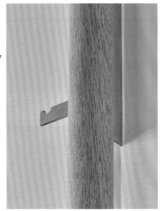

鄰近浴室門的櫃體把手，以金屬做出掛鈎形式卡進櫃門，可以掛
毛巾或衣物，讓把手兼具多功能。

工一設計的公司大門把手，以跑車方向盤為概念，因為單手推門，
把手刻意做粗些方便施力，以金屬結合現場手縫馬鞍皮作為材質。

把手是空間內細微的裝飾，像畫龍點睛的存在，衣櫃櫃門用內凹形式，空間視覺平整乾淨，賦予實用性物件更完整形體呈現，有著工藝品般價值。

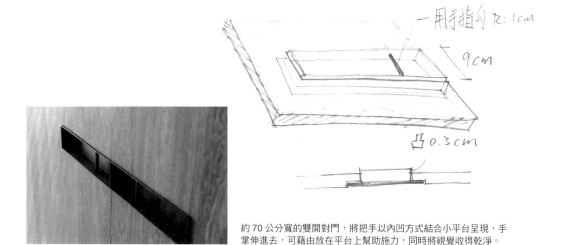

約 70 公分寬的雙開對門，將把手以內凹方式結合小平台呈現，手掌伸進去，可藉由放在平台上幫助施力，同時將視覺收得乾淨。

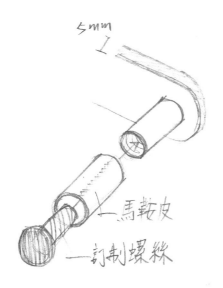

5mm

上馬鞍皮

訂製螺絲

雖然是收納櫃門的把手，但細緻觸覺感受能提升空間
整體質感，所以用皮革做把手觸摸面，觸感感官提升，
空間設計兼具了五感美學。

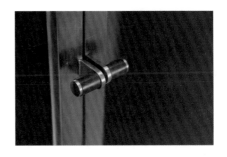

1.7cm

3cm

16mm

因為是飯廳空間的把手，以偏心軸門加上細長把手，開闔很輕鬆，
配上手縫深藍色馬鞍皮把手，把手成為空間裝飾性延伸，添加風采。

藉由參展與講座，保持與世界的溝通

走出去，才能看見寬廣世界，對設計師來說是重要的事。設計是生活的一部分，所以我們試著在工作之餘，藉由出國領取獎項或舉辦講座，爭取更多與外界的互動，避免讓自己太專注在工作中，忽略了體驗生活也是我們的工作之一。

參訪米蘭家具展，吸取更多的國際化設計養分。

旅遊時喜歡拍街景，觀摩國外建築之美。

剛開業時，被邀請去學學文創辦講堂，一直到現在每年都有開課，對我們來說這並不只是分享設計給別人的一件事，也因此獲得梳理內心的機會。很多東西在心裡萌芽，當要說給別人聽的時候，如何確切表達想法，會加深對想法的探討，讓它變得更深刻，分享出去時才是真實有意義的。藉此咀嚼設計脈絡，一路走來回頭看之前的分享，也會同步檢視著自己是否始終如一。

米蘭家具展歐洲行回來，在濕地 venue 自辦分享會。

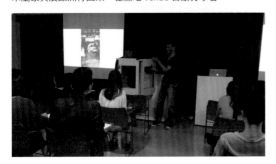

受學學文創之邀開課，於課程以模型說明《翻牆》的設計細節。

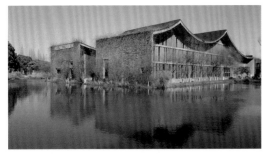

看當地建築物如何與環境結合，對設計會有更多體悟。

保持交流開放的心，打開設計思維

每年學學文創講堂，我們都會開放學員提問，然後在最後一堂課集中解答。有些問題會有些錯愕，曾經討論過是否要直接跳過，後來我們決定每一題都回答，即使是不方便回答的，也會直接說這題很抱歉無法提供答案。遇過的問題千奇百怪，挺有意思的。

比如有學員說他很喜歡設計，但工作不開心怎麼辦？也有設計公司老闆問我們如何控制成本？甚至還有建築公司的人提問。每次大約都有 50 題以上的問題需要回答，我們盡量提出自己的觀點供大家參考，透過回答學員的問題，因為每個人看事情的角度不同，其實也是一種很棒的回饋。

然後每次出國參展領獎，也都是一趟心靈飽滿的旅程，因為三個人一起出國，每個人想要的行程不一樣，有的喜歡逛街，有的鎖定參觀建築，剛好可以集結各自興趣，試著去體驗對方喜好，而且同個行程一起走完時，心得也都不一樣，可以交流想法，看見不一樣的觀點，讓自己的思維被打開是很棒的事。

創新的行為與使用
讓設計不斷翻新姿態

設計做久了，最怕陷入窠臼，重複著相同設計手法。但設計理應是可以不斷找出新意，突破當下思維的一場冒險之旅。設計師需要不斷挖掘人與空間的關係，規劃出最適切設計，如此的保持創新才能讓設計愈做愈深。

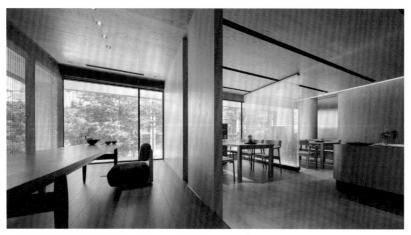

二樓窗外對著充滿綠意的樹梢，接待中心更顯沈靜。

新舊時代自然交疊，中山堂旁的建案樣品屋

第一次接觸到中山堂，這個我們大多數人陌生卻有著璀璨過往，隨著時間越趨內斂的地方，直到現在還是擁抱著大多數的世代，從年長者的日常散策到新世代的滑板運動。我們不想刻意疏遠，也不必非得是復舊，反倒覺得找出相似處並維持一段距離，達到美與自在的關係，溫柔的與中山堂相處成為設計主軸。

中山堂外側有道紀念碑，於是順勢提高一樓高度，讓二樓能望進中山堂廣場，窗戶望出去剛好對著樹梢綠意；打開了一道天井，透過引進的日光讓內部能感受到時間的變化，在樓梯側面落下一道挑高的牆體，以編織型式的清水磚牆呼應中山堂的磚造，使其成為空間的中心與精神載體，藉由爬樓梯的過程讓人與磚牆產生了靠近、繞過、觸摸、觀賞四種不同層次的互動。

> " 編織磚造牆面持續透光，夜間寧靜的空間之美
> 打開天井，日光成為時間的痕跡 "

天井引進了日光，透過磚造牆面往下流洩。

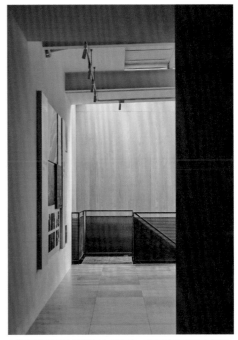

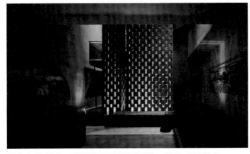

即使夜幕低垂，磚造牆面的光影不散，整晚吐露微光。

3 樓展演空間故意留下大量空白，讓日光充填室內氛圍。

與周邊環境融合，空間有著人文韻味

進入二樓區域，透過半遮半掩的紗幕與戶外樹梢綠意，層層交疊出曖昧虛實的綠色光影，大面積木皮牆面帶出安定沉穩的氛圍。三樓則是展演空間，以留白做為進入樣品屋的過度，整體大量使用特殊塗料感的壁紙與地磚，空間產生獨特的光感和肌理。

爬升的樓梯與扶手刻意使用生鐵不上保護漆，使其自然生出鏽紅色雲紋，是我們對於中山堂時間性的對映。當天色從薰黃漸轉為黑，廣場中的人散去，磚牆裡的光，陪伴著中山堂。

編織形式的磚造牆面，空間有著視覺立體感。

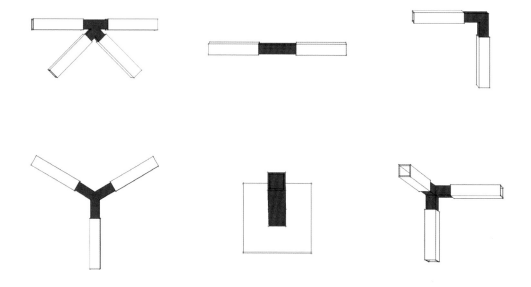

以可拆解好組裝的結構為設計概念，來做案場展示舞台。

節構，結構

透過框架，展開商品的舞台。因為空間案場為手作皮革品牌的常態性巡迴展之展
場規劃，為了順應空間對環境的可變性，及考慮日後常態性展出後的延用性，同
時要映襯皮革包品牌工藝的精準技術與品質之重視，希望呈現出呼應產品精神的
展示舞台。因應巡迴展出時的場地可能所有不同，舞台框架必須可現場靈活調整，
所以提供了形狀或強度的結構系統，讓使用者可自行應變。

案場的空間可以存在各式變化，端看如何調配動線。

以結構之美，形塑展場的空間質感

像是五金設備，既方便拆卸搬運與組裝，同時呼應產品本身手作工藝精神，因此利用了工整的結構與關節系統來呈現結合處的細節處理。並將東方文化之美，以「空」為概念體現於空間上，形塑氛圍，來框出展示空間，將人引入空間介質內，同時展場也因此具有可回收再利用的重覆使用性及空間延伸性。

可輕易組裝，裝卸也方便，展現結構的便利性。

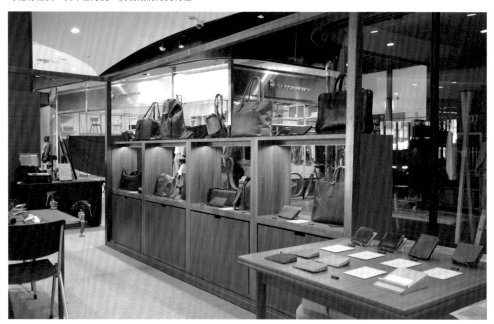

木作櫃體搭上鐵件結構，襯托皮革的細膩。

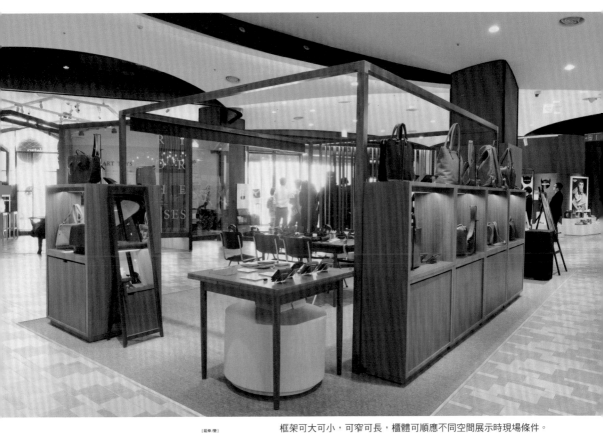

框架可大可小，可窄可長，櫃體可順應不同空間展示時現場條件。

可靈活更改空間的架構樣貌，讓框架變得有趣不呆板。

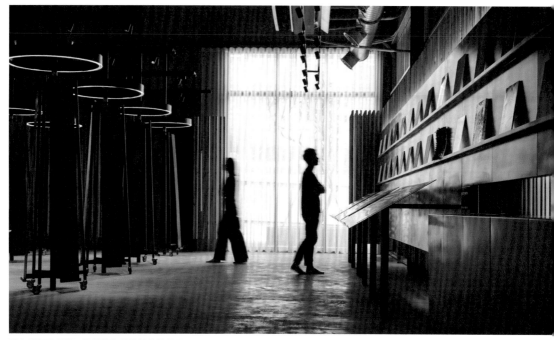

讓木地板的板材，像是藝術品般被完整呈現。

> 以構件作為旋轉核心，輕盈地展示著沉重板材
> 像逛美術館般遊覽展示品，加深客戶感受

木地板展間，實木立柱打出光影與綠意交纏

空間的呈現，取決於對空間未來的期待。這個展間基地其實是一間狹長型鐵皮屋，為延續品牌創新的精神，採用原始角材透過排列呈現出秩序、漸層，五感體驗的基礎美學，建構出空間新衣；平面佈局上也藉由其元素形塑空間神秘感。藉由外觀、會議室延伸至盡頭的展間及討論區，先由視覺的統一性再感受到實木的香氣、風與光線在角材縫隙之間流動，裸木呈現視覺的觸感，最後細細品味其紋理與時間感。

整體概念是把挑選木地板比喻成服裝的搭配，地板展架如同衣架為活動式掛件可到處移動與預設的多種材質牆來搭配。空間的中心位置為新品展示及 VIP 討論區，以服裝舞台為概念，天花造型為籠罩的發光體，以此強化空間界線並凸顯其獨特性。

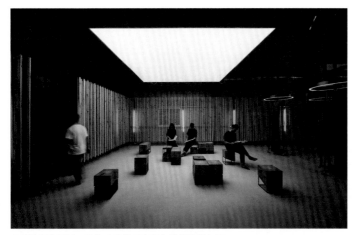

竹籬笆框住界線，均勻光暈使得空間有著美術館氛圍。

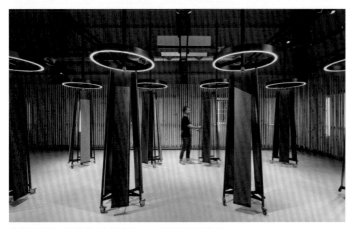

結構圓柱展示數片木地板的樣品，而且能近距離觀看。

用展覽模式呈現商品價值

而利用薄膜天花板打出均勻幽暗的光線，呼應著隨意擺放的木凳，空間散發油然的美術館氛圍，讓遊走其中的人不只明確體驗到空間中展示的商品，更可以像遊覽美術館時，隨意坐下休憩，一邊感受整體空間氣息，商品以展覽的方式呈現，更能加深體驗感受。

而展示商品的結構圓柱宛如裝置藝術般存在，觀看者不但可以近距離凝視，去觸摸感受木地板的質感，即使未來要更換展示品，也因為取放容易變得輕鬆許多。

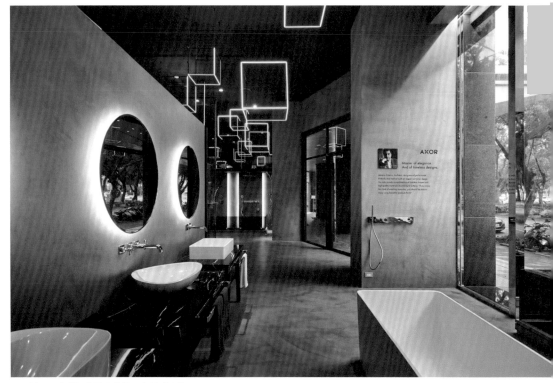

水泥牆面、生鐵配上柔和光暈，空間感和諧。

衛浴旗艦店，如一場水相光境

此空間為浴設備展示空間，設計語彙以水為主題，以水的型態作為設計表現手法。在主要天地表現上，運用水波般的紋路作為地坪材質，讓顧客彷彿行走在水面之上，再藉由水珠的解構成立方體，作為天花中空間燈具的設計。運用電腦燈的手法來控制燈光的明暗漸變，展現動態般猶如水珠透過光線折射明暗的效果，讓明暗漸變再反射到地面，整個低彩度的空間增加了呼吸般的生命力。

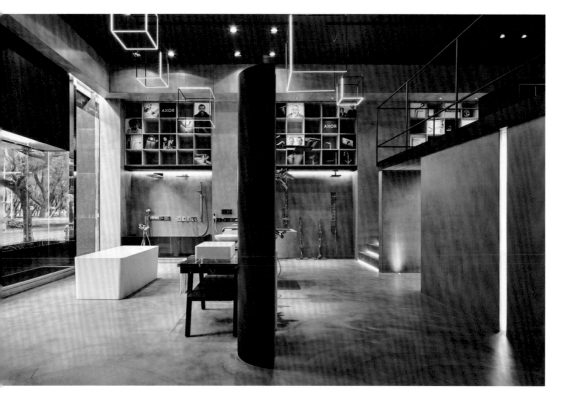

敞開的室內動線，讓產品展示充滿自己語彙。

<blockquote>
" 以水滴狀為設計發想，吊墜天花板
材料不上色凸顯產品質感 "
</blockquote>

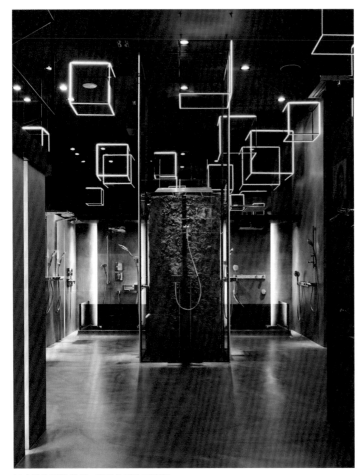

以水滴為設計發想，發散在室內天花板。

保留材料原貌，凸顯純粹美感

在空間氛圍裡，希望降低材質的表現手法及空間色調飽和度，以凸顯其商品的展示，全室以水泥、生鐵、木夾板不刻意上色的處理，來表現空間的寧靜與純粹。室內佈局上，比例開洞的牆面作為眾多商品展示分區，藉由大小開洞及燈光的暗示指引，讓動線視覺保持開放感。燈光部分延續天花上的水珠意象，用平面方框燈條作為低天花以及立面的照明，讓空間燈光布局的層次，由地板（紋路）、壁面（平面）、天花（立方），形成水相自然解構的過程。

保留水泥樸素質感，凸顯產品的使用感受。

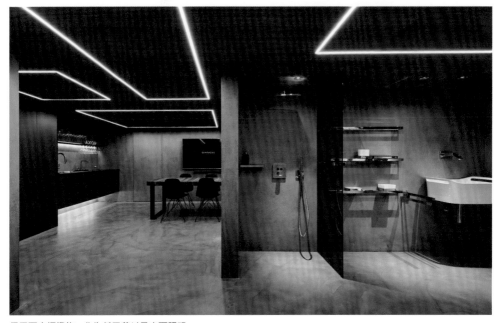

用平面方框燈條，作為低天花以及立面照明。

剪層色，剪出牆面高低層次

屬於個人工作室的髮廊，預算雖然有限，但設計其實像是玩一場創意遊戲，利用便宜材質讓空間擁有層次感。設計發想上，以剪髮為概念，牆面和布幕以高低不一的落差做層次堆疊，像剪劉海一樣鋪陳視覺感。牆面層次是以紙管做為材料，紙管單價不高而且好裁切，無須再上漆，更可以彰顯材料本質。

> **"** 以水滴狀為設計發想，吊墜天花板 **"**
> 材料不上色凸顯產品質感

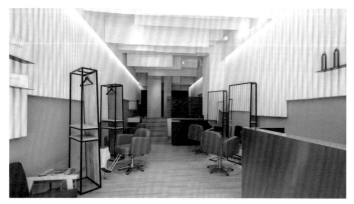

量身定制的立鏡背後是衣帽架，可以掛衣服或放包包。

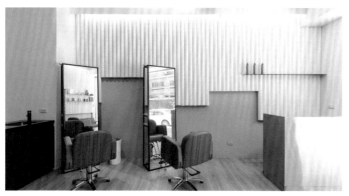

乾淨明亮的髮廊工作室，讓客人有舒適的空間體驗。

洗髮區用色較深空間轉向沉穩，以紙管收納毛巾。

懸掛的布幔高低不一樣，像剪瀏海也像是掛毛巾般存在。

量身訂製的立鏡，身兼衣櫃收納

天花板則是以白色布幔，一樣高低落差呼應剪髮的設計概念，打出的光暈柔和，
同時也可以當成暗喻髮廊會有的掛毛巾這個動作。延伸到洗髮區，用紙管當成收
納毛巾的置物空間，主題感一致且收納這件事變得有趣。至於剪髮區，為了讓整
體視覺完整，立鏡是為了空間量身訂製，鏡面後方有收納層架，方便擺放客人的
私人物品和衣物，而且不做死的立鏡，隨時可因應空間需求挪動。

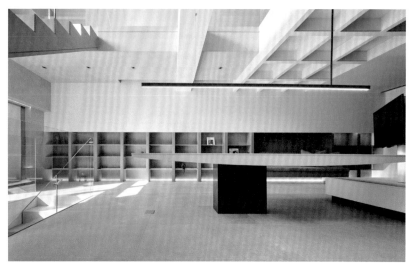

大長桌讓空間有了凝聚力，即使多人共存都自在。

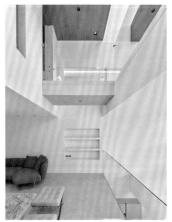

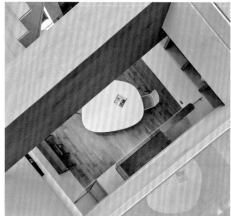

清透玻璃讓空間的採光，有了完整蔓延。　穿透的樓層設計，使空間彼此視野有交集。

打開上下視野的居家空間，關係更親密了

獨棟空間最怕家人間的關係因為樓層而有分界，所以打開了中間空間，鏤空的中庭可以看到上下樓層，讓每一層樓的關係重新有著連接，樓上與樓下的界線不再明確，也讓採光得以充足流通，像個光屋一樣，家人間的關係變得更緊密。

像是剖面圖般的立面效果，讓空間變得有趣。

從上往下望，可以看見家人的動向，是一種無聲的關心。

“透天樓層演化成垂直三合院
打開天井串連樓層，家人關係更緊密 ”

木色堆砌出家的氣息

材質上以輕透和自然的元素為主。頂樓用實木架起空間視覺的重量，加上天花板的採光，延伸了厚實與溫暖，往下傳遞到每一層樓的視野。樓梯間則以清玻璃為材料作為遮蔽，像是廊道般延伸視覺有了更大範圍。有些樓層鋪地磚，有些樓層鋪木地板，穿插使用讓視覺有變化之外，也因應空間場域的使用便利性或舒適度。原木色是空間色彩的主軸，營造家的溫暖氣息，但僅用在局部，牆面大量留白，讓白日光線流淌在室內時更顯明亮。

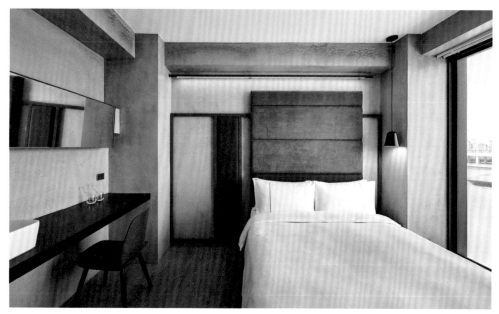

水泥抹牆配上繃布裝飾，盡量減輕室內空間負擔。

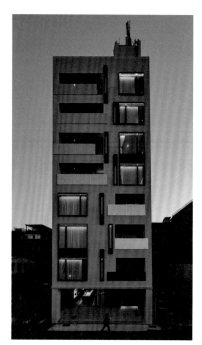

改變立面造型，建築體就不一樣了

這個空間原本是一間老工廠，開放式廠房結構改裝成旅館，雖然置身在市中心，但剛好前後有河流跟風景，彷彿置身鄉野般享有好風光。但原本建築物的陽台是工整對稱，因為民宿主要客戶群鎖定年輕人，為了活化立面視覺，於是將陽台位置重新規劃，以不規則排列組合導引視覺活潑許多，再加入細長形燈具設計，穿插在樓層陽台間，像道光柱隱晦的吐露光源，增添立面整體性。

更改了立面陽台的位置，視覺感就變得活潑了。

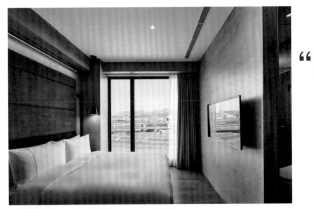

大面開窗引進戶外的風光，讓心得到放鬆。

“ 大動作更改陽台位置，活化視覺線條
整合室內結構，讓臨街房間更完整 ”

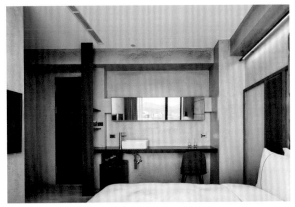

長桌結合洗手台與書桌，節省空間但又不互相妨礙。

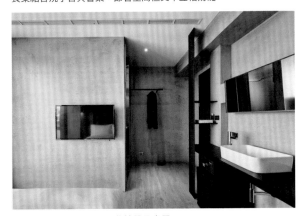

以鐵件做為衣架線條，視覺簡單又實用。

形塑簡約舒適住宿空間

室內空間則保持簡單，水泥抹牆加
鐵件衣架，不佔用空間又能讓空間
帶些工業質感，比較俐落大方，也
留住更多空間給旅人使用，讓住宿
的房間盡量貼近回家的感覺。因為
旅館周邊風光空曠，鄰近街道的窗
戶採大面窗，白天打開窗簾，陽光
引進就像一道暖流溫暖室內，床頭
順應著有綠色繃布的床板造型，作
為室內外呼應。

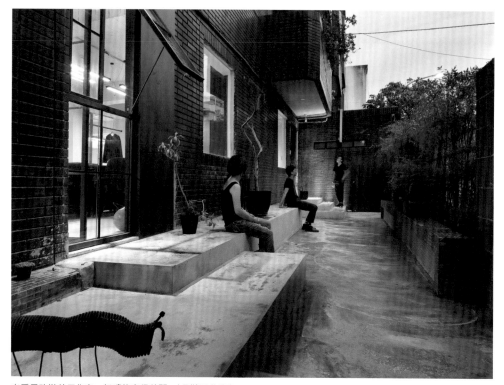

老房子改裝的工作室，紅磚綠意很美麗。（品牌工作室）

服裝品牌，以黑與白彰顯細節美好

透過業主對於品牌精神的概念，喚起設計者對於黑白空間的設計探索。工作室是藏身於巷弄中的老房子，運用老房子內斂的質地與追求極致品牌精神融合，在外觀上選擇保留原有建築的故事，希望新生的空間能無違和的與周邊環境共處，僅透過部分的黑鐵與建築融合，悄悄敘述著不同的故事開始。

展示衣服時模特兒的行走動線。（品牌工作室）

> " 顛覆桌椅刻板印象，機靈的與空間共存 "
> 用鐵件線條，引導空間動線

回到室內工作場域的設計上，以回字型動線作為整體空間架構，使空間機能做最大化的利用，發展天地與壁面的對話關係。再透過玻璃與鐵件中介性質，敘寫了設計師對於工作場域的不同觀點，比如移動的牆體、翻轉的牆面，可因應著業主面對不同工作狀態，自由運用空間中的任何角落，創造出屬於該空間的 runway，呼應了品牌精神中對於黑白色彩極致的追求外，也創造出黑白色彩設計細節的多樣性。

可折合的隔間門片，可選擇空間的開放與封閉性。（品牌工作室）

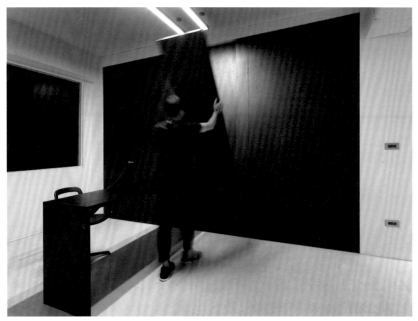

桌板也是折疊式，讓空間運用靈活許多。（品牌工作室）

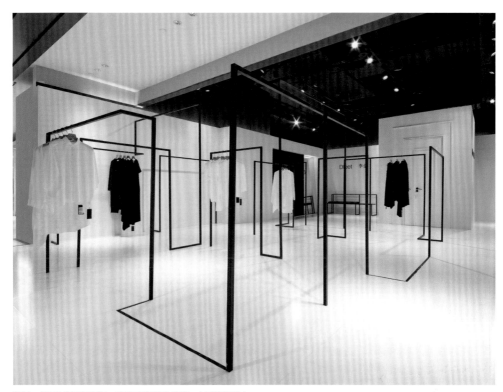

像是一氣呵成的直線條，建構空間簡約視覺。（品牌櫃位）

服裝展示可以有更有趣的方式

櫃位的設計概念傳承品牌工作室的理念，以鐵件作為衣架間空間線條的主軸，可展示衣物，也可循著鐵件脈絡進行動線移動，當需要舉辦服裝發表會時，模特兒順著設計脈絡移動穿梭在鐵件架構的線條中，一動一靜間以材質的「硬」凸顯服裝的「軟」，產生有趣視覺效果。

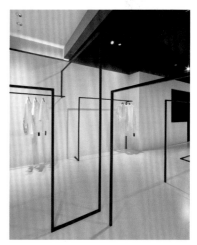

做高的鐵線條讓未來展示服裝時，模特兒可輕鬆穿越。（品牌櫃位）

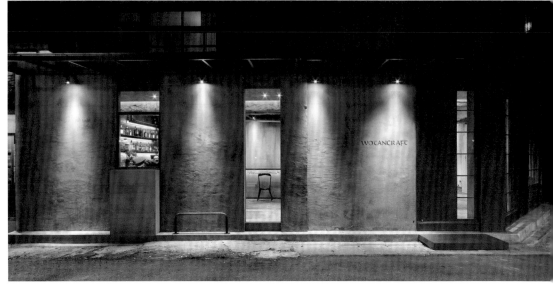

以水泥和鐵件兩種會變化的材料，呼應皮革越用越有味道的意象，並將品牌名拓印於外牆。咖啡吧檯則透過上掀窗與街廓產生互動。

空間與陳列重塑精品定義，複合式店中店體驗加乘

早期以設計高單價的腕表表帶為主的皮件品牌工作室，在擴大產品線後想打造一個符合品牌精神的旗艦店。回到品牌強調設計及原創的精神，所有的商品皆自行設計自行生產，空間設計從「皮革」的特性與迷人之處汲取靈感，定調為使用原生材料自然烘托出空間的質感，室內牆面及天花板，大面積運用手作塗料，一筆一畫的描繪出空間的手作感以及強烈的筆觸，地板則使用實木加工，讓整體氛圍有如一幅低調卻充滿力量的抽象畫，空氣中混著實木與皮革的天然香氛。

策展式展台設計，粗獷與細膩撞擊空間質感

粗獷中帶著細膩的表帶，是該品牌設計的一大特色，因此表帶展台使用水泥塊底座再以金屬框架玻璃盒的概念包覆，讓象徵粗獷的精神被細細呵護。包款展台則採用白色的天然石材，讓細緻的石材在粗獷的空間中形成反差，特別降低展台的高度，讓顧客能輕易欣賞到展品的全貌，展台的底部設計滾輪，可輕鬆變換展架排列方式。

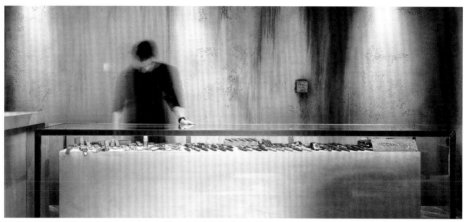

透過精品玻璃框架水泥展台展示皮革表帶，呼應空間粗獷中細節處處的設計。

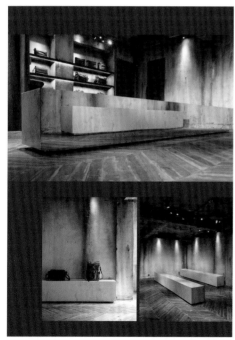

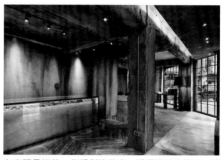

在光照最好的一側規劃格子窗，透過格子的排列，讓室內產生不同的光影表情。

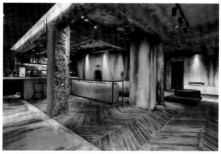

雪白銀狐大理石展台對比粗獷質樸的空間氛圍，展台內側為亮面不鏽鋼，讓看似沉重的石材展座有輕盈之感。

店中店的咖啡吧檯每日提供限量手工咖啡，咖啡師直接與顧客對坐，透過咖啡沖煮的過程與顧客交流互動。

ONE WORK DESIGN

CHAPTER 4

不斷碰撞與共鳴的對話:1＋1＋1＝

工一設計從成立之初就積極參與各種活動分享,第一本書也希望藉由公開座談會的形式,讓讀者有機會參與、成為這本書內容的一部分。2021年5月4日在學學文創1樓舉辦出版前的「參與式座談會」,由《漂亮家居》總編輯張麗寶主持,工一設計與談,透過「創意來源」、「面對瓶頸」、「展望未來」三個主題,真實分享設計創業的心得感悟。

• 座談會場地提供_學學文創

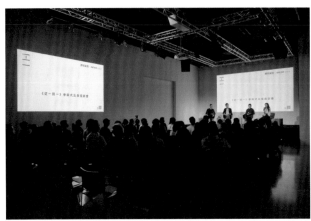

座談會現場。

工一設計《從一到一》參與式座談會

本活動由《漂亮家居》和「學學文創」共同策劃執行，以下為當天座談會的精華記錄。

1 快問快答

張麗寶：很多人都問我，工一為什麼可以合作這麼久？我常覺得彼此信任蠻重要的，那種信任……很難形容！首先我想好好聊一聊這件事，第一題先來問三位，你們會如何形容另外兩個夥伴呢？

張豐祥（以下稱阿祥）：我們有在打籃球，所以我用灌籃高手裡面的人物來形容，小白就是櫻木花道，是主角，那小宇就是流川楓，主要得分賺錢的人，也就是不會搶風頭但很有實力的人。我自己是三井壽，在外面遊走，但只要他們需要我，我就會跳進去支援。

王正行（以下稱小白）：阿祥就是一個發明家，因為他是我們三個裡面最喜歡開發有的沒有東西的人。剛創業的時候，阿祥有些東西已經估價了，我問他說你打算怎麼做？他回答不知道。那時候以為在開玩笑，沒想到是真的。原來他很多東西，已經設計準備進工程，卻還不知道怎麼做。這麼多年下來，我反而覺得這是珍貴的東西。在一場案子裡頭，也許有 9 成的東西是確定的，但剩下 1 成不確定，反而可以創作藝術性的東西，我覺得這是設計師很需要的東西。因為當你每個東西都能掌握時，反而沒有喜出望外的驚喜，當然……阿祥的利潤相對就比較低（笑）。

至於小宇就是有話直說，像鏡子一樣的人，我們以前是同事，剛開始找他進前公司，過幾年他問了我一個問題，我只是回答有點敷衍，他就很直白的說，你是在敷衍我嗎？那時候有點嚇到，也才知道他是一個很真實的人。不會敷衍你，但你也不能敷衍他，所以像現在要做決定的時候，我跟阿祥其實都會參考他的意見。

袁丕宇（以下稱小宇）： 他們就是三個字，高富帥。開玩笑的，就是其實我們個性不一樣，但有點慶幸是這樣，彼此才能互補。阿祥是我們三個裡面最藝術家性格，有一種不見得一般人會懂的浪漫，不過阿祥的作品實驗性很強，相較於我跟小白設計的務實，可以帶動我們去創新。小白有著天秤座的圓融，我們從國中就認識，他一直都沒什麼變，是一個對喜歡的事情很熱情的人，比如對協會或報名比賽，我跟阿祥都還好，要感謝小白強迫我們去做這些事情，報比賽，寫文案，排版這些事，才讓我們得一些獎，以及讓協會看見我們，所以小白真的對工一貢獻很多。

張麗寶： 我常覺得一個設計師，除了要有天分之外，也必須「人和」，人和是設計師很重要的人格特質，我們看到很多優秀到現在還活躍的設計師，其實都有這樣的特質。人和並不是隨波逐流，而是圓融去處理每一件事。從剛剛已經聽出來工一能合作到現在，除了信任度，還有個性上的互補，我還蠻想知道你們最欣賞的設計師是誰？

小白： 我最欣賞貝聿銘。看過很多他的作品，東西很精準，他對軸線的觀念呈現方式我非常喜歡，雖然他離開了，但是我還是很喜歡他的作品。

阿祥： 這個題目聽到時，我腦中閃過很多國內外的設計師，但我想還是我的前老闆郭宗翰影響我最深，畢竟在他那裡待了 5 年，那個 DNA 已經深植於體內了。

小宇： 王正行跟張豐祥（笑）。好，說真的，唐忠漢和郭宗翰，出自真誠。

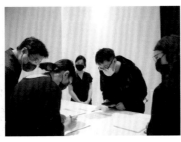

左圖
場地提供單位學學文創執行長鄭章鉅為座談會開場。

右圖
由於 COVID-19 疫情關係，現場工作人員與聽眾都戴口罩防疫。

2 創意來源

張麗寶： 從快問快答可初步了解工一的成功來自於互信基礎和個性互補。很多人會想學工一合夥，但他們三個人能一直合作到現在，有一個很重要的原因，就是彼此設計能量相當，才能讓合作產生爆發力，一年產出這麼多案子很不容易。我們都知道一個好作品有三個條件，好業主，好預算以及基地條件，更重要的是設計師如何發想創意，第一個問題想問三位如何看待業主？有沒有遇過難纏的業主？

小宇： 我常跟同事講一個觀念，不太會有業主拿自己的金錢和時間跟我們開玩笑，業主會來找你，一定是某種程度希望你幫忙。當然，首先我們不喜歡削價競爭，如何保持自己的價值和設計人格很重要。來找我們的業主都很好，通常都是對設計有要求的，這樣的客戶愈要求，我不會覺得煩，因為會要求的業主代表他對家很重視。回歸到我們常說的初心，當初會想做室內設計不就是想幫對方完成一個家嗎？我常告訴同事，我們手上有很多案子要做，但對業主來說，他只有一個案子，就是他的家，即使自己手上事情很多、很煩，都不要忘記和業主保持聯絡、聆聽對方的需求。當用這樣的角度思考，就不會有所謂的奧客，因為不會有人拿時間跟金錢故意找你麻煩，我是這樣覺得。

小白： 我目前的業主比較難纏，合作了三個案子，不太好搞定，那個業主就是我太太（笑）。隨著小孩出生，家庭成員改變，這四年中換了四個家，目前我們正在一起設計新家，當自己變成業主的時候，更能體會業主在想什麼，蠻有趣的。因為經歷三次設計自己家的經驗，每一次因為家庭成員改變，對生活的規劃都不太一樣，思考點也不同。所以我覺得無論如何，都要和業主保持溝通，有同理心，就像小宇說的，不要違背自己的良心做一時的東西。像剛創業的時候，遇過一個70多歲的老媽媽，請我幫她改一個鞋櫃，她輕描淡寫跟我說之前設計師的鞋櫃不太好用，把手是做在櫃門下方的隱藏把手，而且鞋櫃離地30公分，她年紀大腰不舒服，每天都要彎腰拿鞋子。這讓我體悟到，設計這個東西對我們來說只是一個動作，但如果沒有考慮到業主每天在使用，可能她要做一萬次，其實很不方便（一度哽咽），所以一定要站在業主的角度思考。

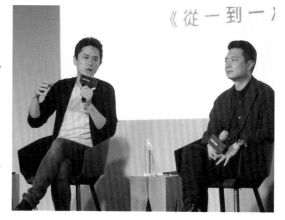

張麗寶：真的，最難纏的業主是自己最親近的人！我很好奇阿祥都做一些很藝術性的作品，業主為什麼會答應你呢？

阿祥：我自己是覺得還蠻簡單的，不管業主是買新房子或舊屋改造，我都會要求參觀業主當下的居住空間，才會比較容易推敲業主目前的生活習慣和模式，優點及缺點，就可以思考如何幫他改善。有點像是先幫他釐清目前行為模式，以及未來空間會如何幫助他建立新的行為模式，有了這樣的思考基礎，才能去建立有可能的設計外型。我的邏輯是這樣，所以跟業主談，會溝通每一個空間我想像的樣子是什麼，以及未來可以如何使用，因此外型會發展成什麼樣子。每個空間都很像是拿到一個劇本，要把自己當成一個演員，試著投入業主生活，瞭解他的興趣，喜好，跟家人間的互動和關係，才能去想像和推論。

張麗寶：那他們如何去接受很挑戰性的設計手法？

阿祥：有個民生社區的案例，那時候有去參觀業主舊家，已經是 20 年前的設計，男屋主跟我說，他很喜歡小小的起居室，因為當孩子還很小的時候，小朋友會跟他在這個起居室看電視看書，聽到這段描述對我來說很重要，會想在這次設計中創造這樣的空間給他。考量到業主的孩子都長大了，如何讓業主和孩子可以共同在一個空間裡，於是設計一個有很多階梯的大空間，一般來說很少會有人可以接受空間裡都是階梯，但我告訴業主可以和孩子如何共同使用這空間，他聽了很滿意，於是就買單。

張麗寶：所以最重要的是設計師把自己設定在那個場景中，到底能創造什麼樣的場景是很重要的。在這個階段，小宇好像帶了一個蠻特殊的案子要跟我們分享？

小宇：其實這個案子大家可能曾經看過，但我覺得蠻適合這個題目。我覺得室內設計其實是跟業主共同創作，很私人訂製的產業，所以為什麼作品都不太一樣，就像剛剛阿祥說的，我們會去體會業主的需求和喜好，然後結合我們的專業跟美學融合在一起，然後變成一個彼此都滿意的東西，像這個案子是我們第一年的案子，印象很深刻，這是一個挑高 4 米 7 的小套房，有樓上空間。

像這樣挑高空間的樓梯，通常會被藏在電視牆後面，然後規劃收納空間，但業主出了一個題目給我們，就是既然有樓梯，他希望一打開大門就能看見，有點強迫我們把樓梯設計的很明顯且特別。所以我們用 4 種材料來設計樓梯，第一階和第二階是石頭，三、四、五階是木頭，以上是鐵件跟玻璃。材料運用希望是複合式材料，和空間產生關聯，所以第一、二階連接到旁邊的客廳，成為沙

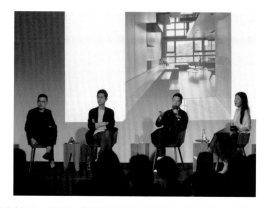

發一部分，第三、四、五階銜接到玄關成為抽屜一部分，讓樓梯看起來不是一般形式。當然，材料運用上也有目的性，選用材料時必須了解邏輯性。講到石頭，大家會聯想到重量，適合放在低矮處，木頭也是低的，玻璃和鐵件是相對輕的，所以往上擺，設計上才有邏輯。還有業主希望扶手不要遮擋到一樓視線，我們算過角度後，在二樓天花板懸吊了一個鐵件，快走到樓上時可以順勢抓著鐵件而上，如果當初業主沒有出這個考題，這個案子就不是長這個樣子。

還有一間有三個大臥室的大坪數案子，業主的小孩提出她房間天花板要用鏡子、地板用鐵板的要求，我們不是直覺反應不行，而是從專業面提出建議：鐵板用在地板太滑而且冰冷容易生鏽，於是提出用鏽銅磚替代，天花板搭配鏽銅的茶鏡，既有鏡子的效果但又不會太直接。這些案子都是依據業主想像，綜合我們的設計專業來達成業主期望，這就是我剛剛說共同創作。

張麗寶：當預算好，就可以實現好設計嗎？會影響創意嗎？

小白：預算好或壞，都是循序漸進的。一開始就接到預算好的案子不容易，預算不好時，的確比較難做作品，尤其公司剛成立時，接到的案子預算比較沒那麼好，但我們不希望因為預算不好，案子淪為平庸只是解決需求，有時候我覺得還是需要堅持一下，會跟業主溝通讓空間裡有一兩個亮點，空間看起來比較有特色。

曾經接過一個案子，原本畫出一個很豐富的平面圖，裝修預算大約 200 多萬，但業主說他們預算不夠，費用砍了將近四分之一之後，確實很多東西不能做，但我跟業主溝通後，保留玄關的設計，將結合 6 種材料的玄關櫃結合燈光與收納，一進門就是亮點，完工之後鄰居來參觀稱讚不已，那個玄關設計也讓我們後續接到不少案子，更讓我相信有時候妥協中還是必須有適當的堅持，把一部分預算花在刀口上，完成的效果是有目共睹。

小宇：這真的沒有一定，預算好也未必作品比較好。我覺得我們三個都曾經經歷過預算不高的案子，只能去突出一兩個亮點的經歷，當預算比較高的案子出現時，就要去轉換想法，讓設計能量重新調整，空間符合預算高的作品樣子。

阿祥：我覺得一開始就要設定好，預算高可以拍成《復仇者聯盟》，預算低就拍成是枝裕和的電影，其實各有各的感覺，重點是預算不高的案子就不要模仿拍成復仇者聯盟。每個案子都有它特定的創意來解決問題。

張麗寶：如何和業主溝通很重要，當然除了預算之外，基地好壞也很重要，但這又牽涉到設計師的天分，有些設計師就是能看到基地的未來長相，所以能規劃出好的設計作品。你們是怎麼去看待基地的前世今生？

阿祥：愈舊愈破的空間，我愈喜歡。把 20 分變成 100 分，挑戰性很夠。就像剛剛提到一個大階梯的案子，我們設定讓爸爸媽媽坐在下面看電視，兒子在中間做瑜伽，女兒則是在上面的書房看書，讓一家人透過階梯的延伸總和家人彼此間的日常。然後他們原本有一個外推出去的空間，我說服他們把空間內縮回來，才能讓更多採光進來。

小宇：我喜歡原本很亂的中古屋空間，因為這種案子做完，反差會很大。

小白：我喜歡奇怪的案子，因為這樣的案子才能生出奇怪的作品，會有不一樣的東西。之前有一個案子，跟客戶去看了他買的新成屋，那間屋子的客廳跟廚房之間有一個很大又低矮的大樑，大概 220 公分，跳一下就會撞到，但我馬上就想到解決方法，用框架的方式，把空間

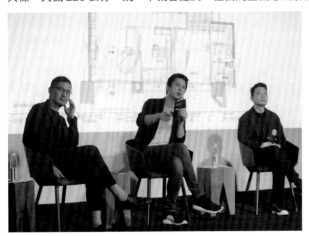

從廚房拉出來，變成一個漂亮立面，而且用框處理樑柱是最節省空間的方法。業主一聽到馬上要跟我簽約，我還嚇一跳，原來其他來看過的設計師都對大樑很頭痛，但他看到我的設計熱情，所以馬上信任了我。其實我們很多業主都很有社會歷練，有沒有熱情做事，他們一看就知道。

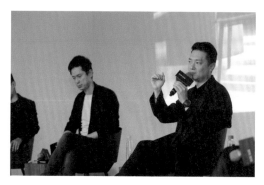
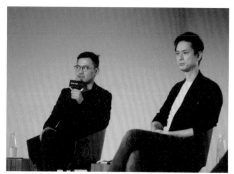

聽眾提問：如何在 3 個人共同經營公司的狀況下，維持美感標準是統一的？

小宇：我們不太干涉對方的設計，當初就是因為信任彼此而合作，而且美學這件事很難評斷，每個人對美的定義都是不一樣的，每一種美都是不同角度，都有自己特色，所以都有好的地方。

阿祥：第一年我們有做一棟北投的案子，那時候我們剛創業，力量還不夠，所以業主要什麼我都盡量滿足他。案子完成後小白有去看，後來打電話給我：「你怎麼會這樣做？」，後來有溝通一下，就像小宇說的美感這種東西很難評斷，當業主主導性高，因為屋子畢竟是他在住，所以那時候我確實是比較順從業主的意願，我也很少曝光這個案子，有時候為了生存，難免會有一些妥協。

聽眾提問：請問三位設計師有沒有碰過什麼挫折或不順利的案例？能否和我們分享如何面對或克服？

張麗寶：這位聽眾真是和我們心有靈犀！下一個主題就要來討論如何「面對瓶頸」。

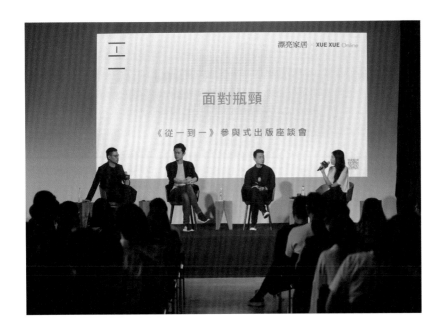

3 面對瓶頸

張麗寶：對於剛創業的時候，你們怎麼去形成自己的作品。設計師最難的就是形成自己的作品，你們是怎麼做到的？或許可以給年輕設計師一些建議。

阿祥：我比他們早出來半年，那時候還在工作室的狀況，比較大的案子是燈具店「喝采」，他們剛好要整修空間，預算 100 萬左右，對我那時候來說已經是很好的案子。有時候身邊人會看得很清楚你的狀態，在前一間公司上班時，他們就有看到我的工作表現，所以知道我出來創業後，就給我一個機會。

小白：做室內設計最重要的就是作品，不管你的業務能力或行銷能力多好，都必須回歸到作品。我們一開始沒有任何行銷，都用自己的方式，但花了很多錢在攝影上，希望作品能夠被看見。雖然一開始案子很小，真的很小，像我第一個案子就是幫業主修鞋櫃和浴室，但我就是把它修到很好用，所以業主會介紹親戚給我。後來，髮廊的案子還有同學在台中的家，雖然同學的家預算也不大，但即使到現在我自己還是很喜歡那個案子，尤其是天花板。所以一定要盡力去做每一個案子，不管案子是不是很小。就像阿祥剛剛提到的燈具店，我看到後也會覺得很驚喜，驚訝他為什麼會想這樣做，所以盡力去把事情做好，一定會被看見。

小宇：我認同他們兩個說的，一定要盡力去做事。但我還想說一件事，就是剛創業真的不要太在乎錢。其實設計師賺錢很快，我所謂賺得很快是指和業主簽了設計約後，就會先收到一筆費用，你的銀行戶頭今天可能暴增幾個零，但其實那些錢都不是你的，大部分都要轉手付給別人，比如給工班或是廠商，但很多設計師會迷思，太看重錢，把錢拿去花在別的地方，導致後來付不出錢來，只好偷工減料或挖東牆補西牆，甚至違背原本的設計圖，所以設計師很怕價值觀偏差。就像前陣子我跟業主報價，一個沙發幾十萬或一個暗門快 3 萬，但其實 3 萬塊已經是社會新鮮人的月薪。所以一定要了解設計師最重要的工作就是把設計做好，不要去管錢，你愈是管錢，設計愈可能做不好。

張麗寶：如今你們已經創業 6 年了，在不斷擴大的過程中，有沒有發生過什麼瓶頸或卡關呢？

小宇：我蠻鼓勵新創業的設計師，要趕快找好的同事進來。有些當時和我們差不多同期創業的前同事，他們每天跑工地，就跟原本在上班的時候做一樣的事，雖然沒有請員工，錢賺的比較多，但有可能會退步。有同事很重要，可以互相激勵成長，不要去想請同事一個月要多花人事成本，應該要想的是找好員工來協助你，這樣當有更大的案子出現時，才不會吃不下來，臨時找人也來不及了。像我們是從基層設計師出身，都沒有當老闆的經驗，所以我們也在學習經營公司，像是如何分配案子？還要在乎同事的心情，管理其實比設計還難。

阿祥：我卡很久了（笑）。公司創立 6 年，我會用 2 年做一個階段區分。管理對我來說還好，但設計流程這一塊比較有感覺，像頭兩年都是自己畫，掌握度比較高，到第 4 年只能畫一半，到現在就更少了。這部分我要跟小宇和小白學習，如果想做更多事，有些事情必須學會放手，像現在有些案子，我也在練習手稿盡量一次定位，這樣就可以同時快速去了解我要做什麼，然後去執行，而且業主是能接受的。

小白：我覺得比較大的問題是雖然接案量不錯，但案子一直進來，能不能消化掉，而且維持一定很好的品質出去，這可能是我現在在乎的事。我們的流動率其實不大，但一直在徵人，所以我們現在都會討論關於制度的事，如何在拓展業務量時，還能保持初衷的把每一個案子執行到位，這很重要。就像阿祥一樣，頭兩年也都是自己畫圖，後來漸漸就是和同事合作，只要案子出去是 100 分，同事實力如果 80 分，那我就是 20 分，同事如果 50 分，那我就是 50 分，任何出去的案子一定內部會先確認，現在我可以出比較少力氣，站在協助同事檢討的角色，幫忙找出問題，把它檢討好才讓它出去，一方面也是在減少人力耗損。

張麗寶：你們三個人有沒有遇過卡關時，想過拆夥算了？

小宇：其實，真的沒有耶！我是沒有，我不知道他們有沒有。

阿祥：從來沒想過，卡關我會覺得不是他們的問題，是自己的問題，反而卡關時可以從他們兩個身上學到東西或看到東西，不管是好的或者不好的，然後讓自己學習改善。

小白：其實我們三個人的關係很特別，私底下會競爭。絕對的公平會讓人怠惰，這是一定的事，所以我會去觀察小宇如何跟業主相處，然後阿祥為什麼會做出這麼特別設計？甚至我也不用叫我這組的同事去看他們的東西，其實他們自己覺得很強就會去看了，所以如何把自己提升起來，去影響其他人，當對方變好，我也會被他們影響。

張麗寶：創業 6 年，一定遇過同事離開，如何看待同事離開這件事？

小白：一定會難過，畢竟一起相處那麼久。可是自己轉個念頭，有些人發展得很好當然很棒，但其實有些人可能比較辛苦，我有體悟到這是我無法控制的事，因為有些人追求成就感，有些人就是比較安逸，或有些人有自己的企圖心。對我來說無論現在做的好不好，都很感謝他們。就像阿祥有石坊的 DNA，我們也有近境制作。我希望在同事最精華的時候，也會沾染這樣的 DNA，跟我共處的時候，我盡全力去相處，不敷衍他，不會因為之後他會離開而不盡力相處，能一起走多久就走多久。

小宇：這是難免的！我是抱著祝福的心態，因為同事離開一定有原因，但我至少在相處過程中，不虧待同事就好。有些人會覺得同事離開，你會不會怕？我不會這樣想，因為如果我會怕，就無法全心全意去教，會希望像小白說的，同事離職時是帶著工一的 DNA 離開。

阿祥：我覺得當老闆要調整的心態，就是要了解不會有人永遠留下來，這觀念很重要。我覺得帶團隊很像「薩爾達傳說」（一款任天堂電玩），主角身穿綠色服裝帶著一把劍，後面會帶很多隊員，上車的隊員有些有弓箭或是有魔法，每個人能力都不一樣，我覺得其實團隊就是這樣，必須會面臨更新跟流動和補足當下隊員欠缺的東西。我跟主管要做的事，就是盡力讓團隊是開心的。我常問同事，你們雖然會痛苦，但你開心嗎？痛苦是必然的，因為必須要成長，如果你痛苦又開心，那我就是成功的。

聽眾提問：當初三位都在優秀的設計公司學習成長，是什麼樣的契機讓你們想出來創業？然後有沒有什麼時空背景下面的心情或需要做的準備？

阿祥：我比他們早半年出來，其實那時候我只是想念書，而且 2014 年的時候我就提了離職，然後研究所考試也有考上，那時候想得很天真，想說一邊念書一邊接案子，沒想到根本沒有什麼案子可以接（笑），加上那時候已經有家庭和小孩，後來小白來找我，於是就這樣了。

小白：我在前公司做了 7 年，過程中一定會有獲得成就感和工作倦怠的時候，也的確曾經耐不住性子跟老闆抱怨或提離職，但其實那時候沒有真的想清楚要做什麼？後來有一天前老闆跟我說，是不是因為一直做案子沒有新鮮感，所以厭倦？所以前老闆就讓我嘗試著帶同事，帶了快 4 年，過程中真的學習及體會到很多。後來真的會離開前公司，主要是因為有些自己想嘗試的方向，所以很清楚的向前老闆報告並提出離職，謝謝老闆也尊重我意願及決定。我還記得有一天晚上我們約出來談談，他在最後一刻還是提醒我要注意及一些想對我說的話，那一刻到現在回想起心裡都很感動，很感謝他的用心栽培和那段過程。

小宇：其實一開始沒想要過離職，而且前老闆也讓我帶人，過得還挺順利的；但老實說，確實心裡會覺得少了一點什麼，因緣際會下三個人有機會聊一聊，深思後我就有所決定了。之後雖然我提離職，但我跟老闆說希望不要造成公司困擾，因為手上案子很多，於是花一年的時候做交接，讓交接很完整也讓前老闆有很充足時間找人。我覺得案子是一直在做，不要提離職說走就走，而是讓案子可以被順利處理完再離開。

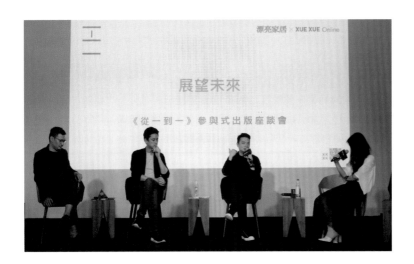

4 展望未來

張麗寶：優秀的人如果找不到舞台，勢必會離開，這點還蠻值得設計師去思考。為設計師留下什麼樣的舞台，會決定接下來一間設計公司的發展方向。對於未來你們的期望或想法是什麼？

小宇：就像寶姐說的，這本書從簽約到現在過了一年時間，這一年我們趁出書當作一場回顧，真的蠻感動的。從公司小小的，三五個人，到現在這麼多人，整理照片的過程，看著曾經一起出國，一起討論事情的照片，是很好的回憶，未來希望可以一起創造更多回憶，未必是出書，但就是珍惜和把握當下。對於工一，我個人希望公司能朝向品牌來操作，給年輕設計師更多機會，也許未來大家都不知道工一設計師到底是誰，但認得這個招牌，業主只要來找工一都是品質保證，這是我個人希望。

阿祥：這個我們還沒討論過，我自己的想法是公司才六年，很多都還在改變中。如果將自己擺在跟建築師一樣的成熟設計期來比較的話，大概落在 45 歲到 50 歲。在這之前，還有很大進步空間。至於工一的定位，我還沒有想過。

小白：回去再投票好了！（笑）

張麗寶：其實一個公司的養成什麼樣子，不會今天決定，明天就長成，都是需要時間醞釀的，或許需要 5 年，10 年，甚至 20 年。其實小白有個綽號，叫湯圓哥，這透露小白是個很圓融的

人，小白對於自己這樣的特質，覺得對工一造成什麼樣的影響或在團隊中扮演什麼樣的角色？

小白：自己講自己好像有點奇怪，老實說我們三個人個性因為不同，難免會有意見不同的時候，而且還蠻常發生，通常累積到一個程度，當在 Line 群組已經感受到火藥味，這時候小宇就會約說出去喝個酒啦！但常常出去根本沒聊什麼，都在喇低賽或八卦就好了。我不覺得自己有特別圓融，反而是我們已經有一個默契存在，不會擱著問題不解決，當大家有一點情緒，就會約出來說一下，像剛剛小宇說的，就有點不爽，可能後面要約一下。（笑）

張麗寶：像現在後浪蠻可怕的，年輕人受到的室內設計教育都很完整，相較於過去現在資訊太發達了，面對這些後浪，你們有恐懼過嗎？又如何因應？

小宇：我沒有恐懼過，就像阿祥說的，我們三個人也都還在學習，沒有真的到非常成熟，雖然比 6 年前進步，但還有很多可以學習進步的空間。或許現在在設計比較成熟，但還是有出錯的時候。我自己是沒有刻意要跟別人比較，雖然有時候看到別人的設計很精彩，不過這沒有什麼好比較的，也沒什麼好怕，每個人有自己的路線，真正要比較的人是自己，才會進步。

張麗寶：阿祥這次的作者序讓我蠻感動的，裡頭提到人活著的意義，也有提到馬斯洛的自我實現，其實馬斯洛講到最高階，就是探討自我實現。講到這裡，我想請三位分享自己的座右銘，然後送給正在準備創業或正在學習的人。

阿祥：我的座右銘是，**「用積極的心態過消極的生活」**。因為生活常常不如預期，但只要正面積極去面對問題，都會是好的轉念。比如有些案子，你看到預算和條件差不多，但別人做得比自己好，會覺得自己為什麼做不到？所以重點都是自己，要靠自己積極去面對問題。

小白：「平衡」。我很喜歡平衡的狀況，因為不管是預算與現實的平衡，需要與想要的平衡，我們這一行就是在做平衡，幫業主選擇最適合的方式。如果要送給大家什麼分享的話，那我想跟大家說，我一直認為室內設計是所有行業裡最美好的，我是真心愛這行業，雖然過程很辛苦，每個行業都很辛苦，但醫生的辛苦，面對的是負面的東西，每天看病人的痛苦，這些痛苦不一定看診後就痊癒，律師也是，都在處理很負面的事件，但室內設計雖然也是面對輪迴，但這樣的循環是美好的。為什麼美好？因為我們把案子逼得很緊，所以作品做出來會感到甜美，這都取決於心態，用心去做一個案子，就不會覺得食之無味，反而從過程中獲得很多美好。但如果不夠用心或不夠堅持，過程中有很多敷衍，當然過程不但痛苦，結果也不會太甜美。

小宇：「**人生可以有遺憾，但不要有後悔。**」這是我這幾年來的體會，你必須很珍惜當下發生的事情和做出的決定，做了決定就不要後悔。有時候看以前的案子，也會想如果多一點什麼，或少一點什麼，可能就 100 分。遺憾永遠是最美，但不要去後悔當初為什麼不做這些事。也就是說，當下如果想要做什麼，就去堅持，寧願提出的意見被業主拒絕，那是一個遺憾，但不要事後才後悔為什麼不跟業主提。

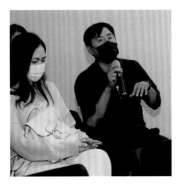

聽眾提問：想請問三位雖然各做各的設計，是獨立個體，但工一是一個品牌，是如何三位願意一起凝聚在一起？這個向心力是怎麼產生的？

阿祥：就像小白常說的，我們三個人都有獨立開業能力。我不知道他們兩個怎麼想，可是我個人覺得，千萬不要覺得到一個程度好像自己就很厲害，我到現在都覺得沒有他們兩個是不行的，工一就是要他們兩個一起，如果沒有他們兩個，就不是工一了，我一直抱持這個信念。雖然設計各做各的，但大家目標是一致的，都往好的方向走。

小宇：這個問題有點像大家合夥都會遇到的問題，未來如何目標一致，但這又是回到了最基本問題，要回頭問自己，做設計是為了什麼？其實就是為了業主，為了作品好，就這樣子而已。而且做設計真的不能太重視錢，我們三個都不太在意這個東西，都是為了案子好。我們只會比較誰的案子比較帥，保持良性競爭，要帥過對方就好。曾經有人問過會不會擔心有一天有人偷懶不做案子怎麼辦？我不擔心這個問題，他們也不會擔心，我沒想過會發生這種狀況，不會去想 自己偷懶一點，他們多做一點，我們只會去想如何比對方更好而已，後續衍生的制度和目標，都是邊做邊有想法，邊做邊學，因為問題都是自然自然產生，去處理面對就好。

小白：我沒有什麼好補充，他們兩個已經講得很好。

張麗寶：坦白說，我覺得工一這三個人的合夥是幸運的。很多老闆後來都很孤單，面對困境或瓶頸時，沒有討論和一起成長的人，必須有很大的心智力量才能克服，但工一很棒，可以彼此競爭，彼此陪伴，互相協助，這次參與式座談會，很感謝大家參與，也期許工一的這本書可以帶給大家更多對設計的想法。

附錄 工一設計歷年得獎紀錄

2020

- **台灣室內設計大獎**
 居住空間實品屋／ TID 獎—「全陽天母實品屋」
 商業空間展售空間／ TID 獎—「京仕台中展間」

2019

- **APIDA 亞太區室內設計大獎**
 樣板空間／銅獎—「醇品」
 小型居住空間／銅獎—「葉宅」
 樣板空間／榮譽獎—「浮光掠影」

- **金點設計獎**
 住宅空間—「素妍」、「醇品」、「楊宅」

- **台灣室內設計大獎**
 居住空間類單層／ TID 獎—
 「素妍」、「楊宅」、「葉宅」、「醇品」

- **iF 設計大獎**
 室內建築類別／展示間—「Raysonic」

2018

- **台灣室內設計大獎**
 品牌設計類／ TID 獎—「京仕木地板展間」
 工作空間類／ TID 獎—「Dleet 辦公室」
 居住空間類單層／ TID 獎—「文德高宅」

- **APIDA 亞太區室內設計大獎**
 小型辦公空間／金獎—「Dleet 辦公室」
 樣本空間／金獎—「富富話合 F 戶實品屋」
 樣本空間／銀獎—「富富話合 D 戶實品屋」
 購物空間／優秀獎—「AXOR 展間」
 小型住宅／優秀獎—「銀河劉宅」
 小型工作空間／優秀獎—「京仕木地板展間」

- **金點設計獎**
 年度最佳設計獎—「京仕木地板展間」
 辦公空間—「Dleet 辦公室」

2017

- **台灣室內設計大獎**
 新銳獎—「工一設計」
 品牌設計類／金獎—「沃坦匠藝 台北展示店」
 商業空間類 - 購物空間／設計獎—「W 空間」
 居住空間類單層／入圍—「迴留」
 居住空間類單層／入圍—「貓耳洞」

- **APIDA 亞太區室內設計大獎**
 小型工作空間／金獎—「素作」
 居住空間／銀獎—「迴留」
 小型住宅空間／銅獎—「張宅」
 居住空間／優秀獎—「劉宅」
 小型住宅空間／優秀獎—「光影之間」

2017

- **日本 GOOD DESIGN 大獎**
 店面裝修設計／優秀獎—「W 空間」
 私人住宅／優秀獎—「微型空間 自由平面」

- **亞洲設計獎**
 現代組／銀獎—「迴留」
 現代組／銅獎—「張宅」
 辦公空間組／創意設計獎—「素作」

- **iF 設計大獎**
 室內建築類別／住宅建築—「迴留」

2016-2017

- **台灣空間美學新秀設計師大賽**
 居住空間／銀獎—「迴留」
 商業空間／新秀獎—「素作」

2016

- **APIDA 亞太區室內設計大獎**
 微型住宅／金獎—「微型空間 自由平面」
 微型住宅／優秀獎—「之間」
 購物空間／優秀獎—「The W Space」

- **金點設計獎**
 產品設計—「翻桌」
 空間設計—「W 展間」

- **好宅配大金設計大賞**
 居住空間／金獎—「蘭陽映像」

- **紅點傳達設計大獎**
 通信設計／優秀獎—「The W Space」

2015-2016

- **台灣空間美學新秀設計師大賽**
 小坪數空間／銀獎—「微型空間 自由平面」
 居住空間／新秀獎—「映透之間」
 商業空間／新秀獎—「韜光」

2015

- **台灣室內設計大獎**
 空間家具／金獎—「翻桌」
 居住空間類單層／TID 獎—
 「蘭陽映像」、「微型空間 自由平面」
 商業空間類／入圍—「剪層色」、「韜光」
 居住空間類單層／入圍—「映透之間」

- **APIDA 亞太區室內設計大獎**
 住宅設計／優秀獎—「蘭陽映像」

- **得利空間色彩大賞**
 商業空間組／優選—「剪層色」

國家圖書館出版品預行編目(CIP)資料

從一到一：工一設計,台灣80後世代設計經營與創新實踐/工一設計One Work Design著. -- 初版. -- 臺北市：城邦文化事業股份有限公司麥浩斯出版：英屬蓋曼群島商家庭傳媒股份有限公司城邦分公司發行, 2021.05

面；　公分

ISBN 978-986-408-684-9(精裝)

1.工一設計　2.室內設計

967　　　　　　　　　　110006961

從一到一：工一設計，台灣 80 後世代設計經營與創新實踐

| 作者 | 工一設計 One Work Design |
| 文字整理 | 蔡婷如 |

責任編輯	楊宜倩
美術設計	林宜德
版權專員	吳怡萱
編輯助理	黃以琳
活動企劃	洪擘

發行人	何飛鵬
總經理	李淑霞
社長	林孟葦
總編輯	張麗寶
副總編輯	楊宜倩
叢書主編	許嘉芬

出版　　城邦文化事業股份有限公司 麥浩斯出版
E-mail　cs@myhomelife.com.tw
地址　　104 台北市中山區民生東路二段 141 號 8 樓
電話　　02-2500-7578

發行　　英屬蓋曼群島商家庭傳媒股份有限公司城邦分公司
地址　　104 台北市中山區民生東路二段 141 號 2 樓
讀者服務專線　0800-020-299（週一至週五上午 09:30 ～ 12:00；下午 13:30 ～ 17:00）
讀者服務傳真　02-2517-0999
讀者服務信箱　cs@cite.com.tw
劃撥帳號　1983-3516
劃撥戶名　英屬蓋曼群島商家庭傳媒股份有限公司城邦分公司

總經銷　聯合發行股份有限公司
電話　　02-2917-8022
傳真　　02-2915-6275

香港發行　城邦（香港）出版集團有限公司
地址　　香港灣仔駱克道 193 號東超商業中心 1F
電話　　852-2508-6231
傳真　　852-2578-9337
電子信箱　hkcite@biznetvigator.com

馬新發行　城邦〈馬新〉出版集團
地　址　Cite（M）Sdn.Bhd.（458372U）
　　　　41, Jalan Radin Anum, Bandar Baru Sri Petaling,
　　　　57000 Kuala Lumpur, Malaysia.
電話　　603-9056-3833
傳真　　603-9057-6622

製版印刷　凱林彩印股份有限公司
版　次　2021 年 5 月初版一刷，2022 年 7 月初版 12 刷
定　價　新台幣 500 元